湖山艺丛

中国画理概论

吴茀之 著

浙江人民美术出版社

目录

序　言

吴茀之先生所著《中国画理概论》，其文隽永，其理深邃，经半个多世纪之实践检验，历久弥新，终于出版，实为我国美术教育之盛事，令人百感交集。

早在二十世纪三十年代，茀师自沪上"海天斋"开笔写作讲义，至抗战爆发，转赴昆明、重庆四年，又到闽中，在"碧涧楼"继续奋笔。十余年间，几经修订，积集成书，来之不易。

茀师向以士先器识而后才艺教人，更以身作则，为诸生表率。此书作于抗战前后。茀师一介寒士，以搜寻国故，保存国粹为务，字里行间，以拥有民族优秀文化自豪。此种器识，为后学敬重且深思。

今人皆以师为国画名家，而不知茀师更是美术教育大家。考其平生，从艺以来，五十余年之间，先后任职四所艺术院校以教书育人。其中于国立艺专任教务主任和国画科主任，于浙江美院任国画系主任，达三十五年。他和潘天寿先生合力，培养大批人才，共同为中国画科系改革和发展做出很大贡献。

莘师授课，精华富集，则以此书为始。

莘师撰稿之时，所考古今画论，有数百种。今日美术事业发展迅速，新出画评之多，固然不可与当时同日而语，然而能够提纲挈领，要言不烦，且点评精当，发人深省如莘师所著者，盖亦寡矣。必先博览群书，且融会贯通，方能钩隐抉微，而以金针度人。

莘师书中所论画理、画法，均属验之于古而可用之于今者。莘师既为书画名家，则所说之理法，经其本人亲身实践验证，而可效法，因令学子得益匪浅。重视理论，方能高屋建瓴。

莘师于教学之时，总是按照学生实际水平，深入浅出地阐发理论，以防"泥古不化"和"画谱气"。他重在教育学生树立正确的艺术观，提高境界，开阔视野，向美学思想和艺术水平的高层次求得发展。莘师的众多子弟，已经在创作和理论研究上取得显著成就，成为著名画家，成为浙派花鸟画的主力。

宋人何异为重刻洪迈《容斋随笔》作序，认为读之"可以稽典故，可以广闻见，可以证讹谬，可以膏笔端，实为儒生进学之地，何止慰赣人去后之

思"。诚哉斯言，正可借以说明本书出版意义之重要。

大专院校国画科系专业学生及青年画家，如果不重视画法、画理之钻研，难免对日后全面发展产生不利影响。

从优秀传统中吸取丰富的营养而开创新之路，就是自强不息，就是薪火相传。准此，方能自成一家。莆师在本书中指出"众长者为大家，专长一门者亦不愧名家"，就是这个道理。

以近人论之，中国画之人物画大家徐悲鸿、蒋兆和以素描入手，叶浅予、黄胄以速写入手，杨之光以水彩入手，各展雄才，而李震坚、方增先诸君，吸收中国花鸟画理法以及创作中块面和点丌技术之精华，别开生面，形成浙派，人才济济。

数年之前，我曾应杭州政协之邀，为《民国时期杭州》等书作《国画大师吴莆之》一文，论述较详，可资参阅。今作此序，谨贯初衷。

<div style="text-align: right">

柳　村

2010年10月于杭州望吴山楼

</div>

引例

自来论画之书，限于一人者多偏见，搜罗各家者极繁杂，且词旨艰奥不易了悟，此为习中国画者懒于研究画理之一原因；致画道寝衰，画格日趋低落，本编之作，冀稍有以矫正之。

本编为曩年客沪时，因从者之索，始着手撰稿，曾用作上海美专及国立艺专讲义，只因遭乱后，疲于转从，迄未加以整理，勘谬补遗，暇当任之。

本编为求便于讲习，立意主纯正而切实际，所言皆浅显涵括，故曰概论，间有多处涉及考订，盖欲略探画学之源，以尊其始也。

本编内分绪论、通论、分论、余论四章，共四万余言。绪论章，偏于国画常识，为画理发端之言。通论章，注重立品，自临摹至款题各节，皆国画共通之理法，写生为吾国历来论画所不甚重视，特为提示及之。分论章，广辑旧闻，参以己意，分述各类画法，借开初学门径。余论章，拟题讨论补充前三论之不足。并为适应学校一学年之用，分四

论上下二编。[1]

　　本编所用参考书目，因东鳞西爪，记忆不清，姑从略。惟引用前人精语，皆书明出处，不敢窃为己说。

　　本编付印时，拟选集各派代表作之精印插图若干帧，借鉴历朝作风之变迁，增加读者兴趣。

<div align="right">

葍之记于闽西下岭碧涧楼

民国三十一年（1942）三月

</div>

1　现仅存上编，即诸论、通论，下编佚失未见。——编者注

绪　论

画之为艺，虽重写形，实则艺进于道，为一种人类进步之标识，小则可以见各作者之品性与智慧，大则可以体表某民族某时代之文化。其迁想之精微，非穷理尽性，致知格物，不足以语此；其含义之深宏，非但寄情托兴，用以自娱而已，实为修身治国之助。唐张彦远道："画者成教化，助人伦，穷神变，测幽微，与六籍同功，四时并运。"诚笃论也。

吾国在东方开化最早，素以精神文明著于世。绘画一道，相传至今，尤以传神为一。视西法之专以轮廓、明暗、远近、色彩等传形为能事者（新派之西画例外），益觉其超然有独特性。

断自有虞始，四千余年来，画家辈出，代有其人，画迹流传，何啻千万，即就往古之画说而论，亦足以汗牛充栋。战国时庄周之记宋元君称"解衣盘礴，裸……是真画者也"一事，其推崇画家忘形态度，确具卓识，实为吾国论画之滥觞。继之者，韩非子载齐君客谓：画狗马难于鬼魅。所言写

生画（倾向写生）与想象画之难易，亦有理由。此后如汉之刘安谓："寻常之外，画者谨毛而失貌。"（明确全体贵于部分的铁则。）张衡谓："画工恶图犬马而好作鬼魅，诚以实事难形，而虚伪不穷。"（与韩非子同样意见。）晋王廙画孔子十弟子图，以励兄子羲之曰："学画可以知师弟行己之道。"（以画作为人格教育和道德修养。）南北朝宋宗炳《画山水序》，趋灵媚道，极谈神理之妙；王微《叙画》，以物之容势，取画之情致。其立论亦各有独到处，然皆断章词组，不足为奇。如言袖然成篇，足资后学借鉴者，当以晋顾恺之《画评》《画云台山记》及《魏晋胜流画赞》，为中国画理上最有力之表示！虽论画专著，人皆以南齐谢赫之《古画品录》为最古，其实顾恺之已开先河之导，不过谢赫所举汉魏以来之画迹，厘定一、二、三、四、五、六各品，其条理更明晰耳。自此专著渐多，梁元帝之《山水松石格》、陈姚最之《续画品录》，唐王维之《山水诀》、张彦远之《历代名画记》、朱景玄之《唐朝名画录》，宋刘道醇之《圣朝名画评》、郭若虚之《图画见闻志》、胡焕之《宣和画谱》、邓椿之《画继》，元黄公望之

《山水诀》、夏文彦之《图绘宝鉴》，明屠隆之《画笺》、李日华之《画媵》、张丑之《清河书画舫》、董其昌之《画旨》、唐志契之《绘事微言》、龚半千（龚贤）之《画诀》等，不可胜数。迄于逊清末造，论画之书，总计不下四五百种，有作自画家者，有作自鉴藏家者，或论画之理法，或述画之流传，或评画之优劣，几乎人各有说，说各有理，要皆绘画心得之言，不可谓非吾国画学之成绩，文献之宝藏也。

惜乎！今日举国滔滔，咸趋于个人功利之一途。治画者虽不少，而画理之研求，大都无暇及之，长此以往，尽沦于工匠之画而后已。近复以洋画之输入中土，日新月异，竟有主张混合西法，形成一种不中不西之绘画为新中国画者；亦有以国画所注重想象之表现，不易了解，欲将固有绘画所注重之笔墨神韵等，一概废而不谈，别树一种大众化之绘画者。试问：功利熏心，何能表现纯洁、丰厚、伟大质量？人主我奴，民族之独立性何在？不知日益提高大众之欣赏力，偏欲以低级之品迎合之，则国画之衰退，将伊于胡底？此诚吾国绘画之危机。非对中西画理切实加以普遍之研究与认识，恐终

无入路，以挽颓风！但吾国画理至微，欲搜袭前人遗著，苦于茫无涯涘，难得系统。兹为与同志相互切磋计，就管见所及，择其较为重要而易领悟者，略加探讨焉。

国画之起源

　　吾国最古之绘画，如何产生？起于何时何人？年湮代远，莫可究诘。稽古人之传说而归纳之，要以起源于象征象形，后渐变为美术图画之说为近似。象征之画，创自伏羲画八卦，乾（☰）、坤（☷）、离（☲）、坎（☵）、震（☳）、艮（☶）、兑（☱）、巽（☴），以极简单之描线，作为天、地、火、水、雷、山、泽、风之标记，即颜之推《家训》所载"图理卦象"是也，此殆可谓国画之胚胎。象形之画，又分二说，书法创自仓颉，画法轫自史皇，皆黄帝时臣。其实书画同源，如日（☉）、月（☽）、草（ｗ）、木（ｘ）、虫（ｇ）、鱼（龖）等古文，无一非象形，即无一非画，此盖已具国画之雏形矣。颜氏所谓《图识字学》《图形绘画》殆即此意耳。洎乎有虞氏女弟敤手作绘，既

就彰施，仍深此象，而画益明，故后世即以画祖称之。盖至此吾国绘画已正式产生，显然与文字脱离，而独立一门焉。

国画之分类

　　天地间万物，可为国画之题材无穷，以吾人有限精神而画无穷之题材，恐力有所不逮。故古人常为分门别类，随学者性之所好而习之，俾得各自成家。分科之法，以宋时为最备，刘道醇之《圣朝名画评》，其分门有六：（一）人物、（二）山水林木、（三）畜兽、（四）花竹翎毛、（五）鬼神、（六）屋木。郭若虚《图画见闻志》仅分四目：（一）人物、（二）山水、（三）花鸟、（四）杂画。《宣和画谱》则分十门：（一）道释、（二）人物、（三）宫室、（四）番族、（五）龙鱼、（六）山水、（七）畜兽、（八）花鸟、（九）墨竹、（十）蔬果（附药品草虫）。邓椿《画继》乃参酌前者，分为八类：（一）仙佛鬼神、（二）人物传写、（三）山水林石、（四）花竹翎毛、

（五）畜兽虫鱼、（六）屋木舟车、（七）蔬果药草、（八）小景杂画。厥后因时代之风尚不同，其分科常有损益，至晚近则去繁就简，归纳之仅分四大类：（一）人物，凡道释鬼神等皆属之。（二）山水，凡树石宫室等皆属之。（三）花卉，凡草虫鳞介博古等皆属之。（四）翎毛，凡飞禽走兽皆属之。亦有以翎毛花卉并为一类者，虽涵广义，已可包举众称，学者于此，能奄众长者为大家，专长一门者亦不愧为名家。

以上所述，皆因题材而分类，其实照西画之分类法，分静物画、动物画、风景画、人体画四类，亦觉适用。此外，因吾国古代画之体制与质料之不同，亦可作种种分类。从体制上分，例如六朝时宋陆探微之一笔画，笔势连绵，用晋王献之一笔书之法为之。梁张僧繇之凹凸画及没骨画。凹凸画见于一乘寺，远望如浮雕，近视为平面，仿佛用西画之阴影法也。没骨画纯以青绿朱粉染晕，毫不用笔墨勾勒，与五代时徐崇嗣，其画初承家学，因不合当时图画院程式和风尚，遂改学黄筌、黄居寀父子。后自创新体，所作不用墨笔勾勒，而直接以彩色晕染，世称"没骨图"，也称"没骨花"。兄崇

勋、弟崇矩均擅画之没骨花颇异。二者皆传自印度，张特变化出之。唐王洽之泼墨画，以墨泼、脚蹴、手抹，随其挥扫浓淡，而成山、石、云、水。晋顾恺之与唐吴道子白描画，顾用铁线描，吴用兰叶描，皆为后世所宗。唐韦偃之点簇画，亦称点画，以笔墨点簇鞍马人物山水，典尽其妙。宋尹白之墨花画，苏东坡称其开后世以墨画花之风气。郭忠恕之界画所画亭台楼阁，皆用界尺作线，甚合佳匠之规矩。汉晋以来之传神画，即今之肖像画，分白描、彩绘二派，亦有用界画之法出之。唐宋以来之勾勒画，南唐李后主画竹，全用勾勒，谓之铁钩锁，又因其作颤笔屈曲状，谓之金错刀，后之勾勒派宗之，宋代尤盛行。清高其佩之指头画，其法以指头蘸墨为之，描线之刚健转折及断续处，却别有风格，后之能者颇多。又从质料上分，则有漆画、油画、壁画等。漆画，始于晋之画轮车，宋徽宗画翎毛，亦以生漆点睛，此对工艺上之应用颇广。日本以漆画为浮世绘之一种，实取法于吾国，其法以粉质彩色调入漆中涂之。油画亦始于晋，其与漆画略同，即以矿物颜料和入干性油中，以硬性毛笔画成之，今为西画中最重要者。壁画，在吾国韧始甚

古，黄帝图神荼、郁垒于门，即开端倪。周于明堂四墙图尧舜之容、桀纣之像，已正式作画于壁间矣。此后如汉之"承明殿""甘泉宫""麒麟阁"等，皆有壁画。到魏晋而迄宋，因佛教与道教之势力膨胀，壁画尤盛。今在民间住宅及庙宇中，虽尚有见者，已不足道，且都出于匠人之手。上述三种，今极为国外所推崇，不知吾国发明更早，只以卷轴画盛行以后，皆目为画之别体，不足学也。

国画之派别

画之派别甚繁，以言人物，则有"曹衣出水""吴带当风"之称，曰曹吴体。所谓曹吴其人，唐张彦远则谓：北齐曹仲达唐吴道子是也。后蜀僧仁显又以为三国曹不兴、六朝吴暕是也，《图画见闻志》所载，当以前说为是。以言山水，则援佛教南北宗之例，至唐亦分南北两宗，北宗为李思训，以着色山水著称，勾笔主刚，金碧辉映，自成一家，可谓之金碧画，唐宋画院皆宗之。南宗则为王维，运笔主柔，水墨渲染，别开生面，即称水墨画，后之文人画皆宗之。以言花鸟，至五代、北宋时，则有黄徐体，后蜀黄筌及其子居寀等，创勾勒法，北宋徐熙及其孙崇嗣等，创没骨法。时人皆称黄家富贵，徐家野逸，此二人之风格，概可想见矣。如依山水画分宗之例，则黄筌可称花鸟画之北

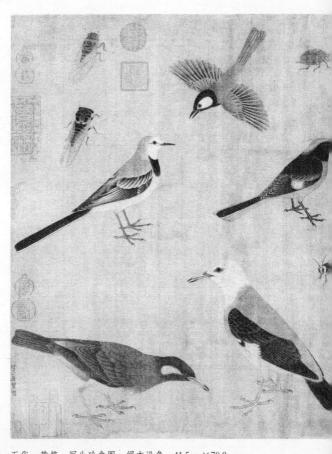

五代　黄筌　写生珍禽图　绢本设色　41.5cm×70.8cm

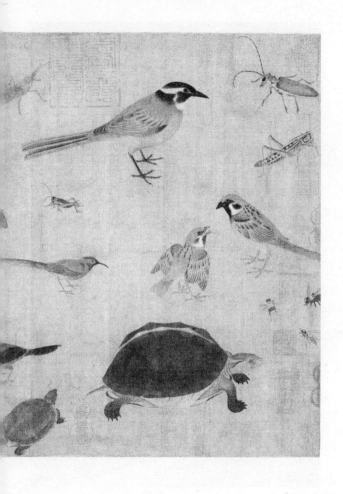

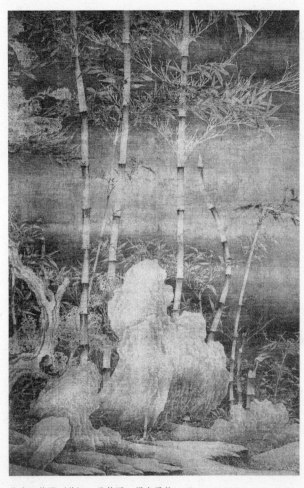

北宋 徐熙（传） 雪竹图 绢本墨笔 151.1cm×99.2cm

宗，徐熙可谓南宗，后之习者，或主没骨渍染，以清淡取胜，或主勾勒填彩，以浓艳见长，或作勾花点叶，冶徐、黄二家为一炉，出入变化，皆承其余绪耳。此外，亦有因名画家之所在地以名其派者，如山水画中明戴进等之浙派，沈周等之吴派，清王翚之虞山派，王原祁之娄东派，龚贤之金陵派，释弘仁之新安派，萧云从之姑熟派，罗牧之江西派。又如花鸟画中清恽寿平之称常州派，以及扬州八怪等。皆因隶籍或侨寓（扬州）而得名。近复因作画用笔有粗细繁简之不同，或传形与传神之区别，不论其为人物，为山水，为花鸟，皆可分为工笔与写意二大派。此亦为研究画理者应有之常识，故略及之，欲知其详，当细读画史，非本编范围以内之事也。

国画之地位

考世界绘画之传统系有二：一曰西洋画系，缔造于意大利半岛，传布于全欧，近复旁及于美洲并亚陆。一曰东方画系，策源于中国，浸染西亚、印度、朝鲜而流行于日本，故意大利为西画之母邦，而中国实为东画之祖地，此吾国绘画在世界美术史上之地位也。又吾国自有画以来，已有四千余年光荣之历史，言其功用，唐虞绘宗彝画衣冠，周代服冕、旌旗、门壁诸类，无不饰以绘画，用别上下之序，垂兴废之戒。历秦而汉，写放诸侯宫室，图画烈士于麒麟阁，往往以画助长政教。魏晋六朝以道释画为中心，作宗教上宣传之工具。典籍所载，早已认为黼黻皇猷，弥纶治具。唐宋以还，益以自由思想为中心，阐发玄理为极致，其意境之高超，笔墨之深远，尤为西洋人所梦想不及！故吾

国画迹，为西欧政府所购藏者，莫不珍逾拱璧。近复以在国外常有中国画展览会之举行，西欧人士之注意东方艺术者，更明白中国画之意义与价值，争相欣赏之。并悟崇拜现实之不足以尽画之长，影响所及，西画作风，亦渐为之转移。自法国后期印象派以后，重灵感而忽视形象，大有倾向我国作风之趋势，此吾国绘画在技术本身上之地位也。深望举国上下，竭力提倡，将固有之国粹画，发挥而光大之，则将来之国画地位，当更有非意料所及者。

通

论

绘画之事，首贵立品，其次立意，又其次为理，为法，为气，为趣。法仅是一种技巧耳。品，品诣也，蕴诸胸次为性情，为学养；发于笔墨为格调，为神韵。此在心领，难以言传。国画所最重视之处，端在于是。意，则重在想象，即在未落笔时，凝神注思，对于题材布置及设色等，心目中皆须拟一预定之计划。理，物理也，以作者之心灵与自然之原理相感而切于物真美。气，气机也，于笔墨间表示物体内在之生命与全局之精神。趣，风趣也，笔情墨意，皆极生动有致，尽变穷奇，直入化境。法，法度也，用古人之规矩，或凭自身之经验，作种种表现之诀窍，以达意到笔随之妙。总之，意定理明，而后法度生，理法备，而后造化在心，心手相应，则气也趣也亦跃然于楮上矣。然气之清浊，趣之雅俗，皆有关于人品之高下。人品不高，则利欲熏心，性与尘交，心为物蔽，虽刻意工巧，有物趣而乏天趣，其为气也非轻而薄，亦必粗而浊。故画以德成为上，艺成为下。必其人品高洁

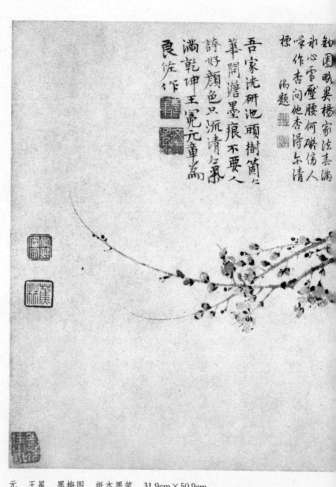

勃圖畝畢楊家法妻满
冰心雪壓腰何�333人
喫作杏間他杏得东清
標　幽題

吾家洗研池頭樹箇箇
華開澹墨痕不要人
誇好顏色只流清氣氣
滿乾坤王冤元章為
良佐作

元　王冕　墨梅图　纸本墨笔　31.9cm×50.9cm

34

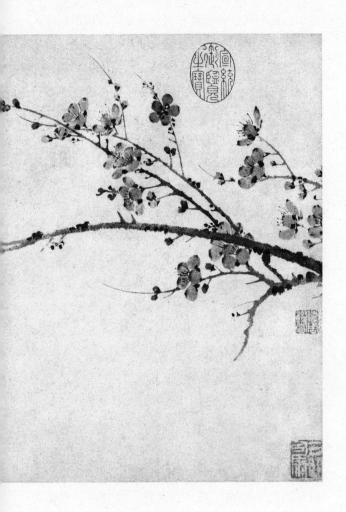

35

诚挚，而后其画始能沉着古厚有幽情，所谓画以人传也。不然，矫揉造作，自欺欺人，始终缺乏真实性之表现。呜呼，可学者自当以立品为先，品立，则意远气清，风趣自足，所谓理法亦不难迁想妙得之。兹就古人论画之关于立品、立意及理、法、气、趣六者，略加引证以资参究。

宋郭若虚谓："人品既已高矣，气韵不得不高。"郑刚中直言："画工之笔，终无神观。"明文徵老自题其米山云："人品不高，用墨无法。"李日华论之曰："点墨落纸，大非细事，必须胸中廓然无一物，然后烟云秀色，与天地生生之气，自然凑泊笔下，幻出奇诡；若是营营世念，澡雪未尽，即日对丘壑，日模妙迹，到头只与髹彩圬墁（镘）之工，争巧拙于毫厘也。"清王东庄（王昱）谓："学者先贵立品，立品之人，笔墨外自有一种正大光明之概，否则画虽可观，却有一种不正之风，隐跃毫端，文如其人，画亦有然。"张浦山（张庚）《论性情》篇中略谓："心画形，而人之邪正分焉……即以元诸家论之，大痴（黄公望）为人坦易而洒落，故其画平淡而冲濡，在诸家最醇。梅花道人（吴镇）孤高而清介，故其画危耸而英

元 吴镇 多福图

纸本墨笔 96cm×28.5cm

俊。倪云林（倪瓒）一味绝俗，故其画萧远峭逸，刊尽雕华。若王叔明（王蒙）未免贪荣附热，故其画近于躁。赵文敏（赵孟頫）大节不惜，故书画皆妩媚而带俗气。若徐幼文（徐贲）之廉洁雅尚，陆天游（陆广）、方方壶（方从义）之超然物外，宜其超脱绝尘，不囿于畦畛也。"又《论品格》云："今之论士夫气者，惟此干笔俭墨当之，一见设重色者即目之为画匠，此皆强作解事……盖品格之高下，不在乎迹，在乎意。知其意者，虽青绿泥金，亦未可侪之于院体，况可目之为匠耶！不知其意，则虽出倪入黄，犹然俗品。意犹作文者当求古人立言之旨。"此皆立品之说也。

意在笔先，为作画第一要诀。古人所谓胸具丘壑，胸有成竹，丘壑也，竹也，皆意之云耳。唐杜甫《题王宰山水歌》云："十日画一水，五日画一石。"岂真画一水一石，须用十日五日工夫哉？盖言画时意象经营之苦。清郎芝田云："画丘壑位置，俱要从肺腑中自然流出，则笔墨间自有神味也。若为应酬起见，终日搦管，但求蹊径，而不参以心思，不过是土木形骸耳。"方兰士（方薰）谓："作画必先立意，以定位置，意奇则奇，意高

则高，意远则远，意深则深，意古则古，庸则庸，俗则俗矣。"又沈宗骞谓："凡作一图，若不先定主见，漫为填补，东添西凑，使一局物色，各不相顾，最是大病。"此皆立意之说也。

理有形上之理，意中之理。重形者尚真，会意者主神。前贤论画之理，皆不外此。宋东坡论画："以为人禽宫室器用，皆有常形，至于山石、竹木、水波、烟云，虽无常形而有常理。常理之失，虽晓画者有不知，故凡可以欺世而取名者，必托于无常形者也。虽然，常形之失，止于所失，而不能病其全，若常理之不当，则举废之矣！是以其理不可不讲也。"沈括曰："书画之妙，当以神会，难可以形器求也。世之观画者，多能指摘其间形象、位置、色彩瑕疵而已，至于奥理冥造者，罕见其人。"张怀瓘曰："惟画造其理者，能因性之自然，究物之微妙，心会神融，默契动静，于一毫投乎万象，则形质动荡，气韵飘然矣。故昧于理者，心为绪使，性为物迁，泪于尘坌，扰于利役，徒为笔墨所使耳，安足以语天地之真哉。"明唐志契《绘事微言》所载："作画只要理明为主，若理不明，纵使墨色淹润，笔法遒劲，终不能可法可

传。"并引郭河阳（郭熙）语曰："有人悟得丹青理，专向茅茨画山水。"意即一切物理，须从自然中以窥其妙，此皆理之说也。

各种画法，古人言之详矣。清王槩所编《芥子园画谱》，条分类析，尤宜初学。石涛谓："至人无法，非无法也，无法而法，乃为至法。"王槩亦云："或贵有法，或贵无法，无法非也，终于有法亦非也，惟先矩度森严，而后超神尽变，有法之极，归于无法。"方兰士谓："画之为法，法不在人，拙而自然，便是巧处，巧失自然，却是拙处。"又谓："画法须辨得高下，高下之际，得失在焉，甜熟不是自然，佻巧不是工致，鲁莽不是苍老，拙恶不是高古，丑怪不是神奇。"此皆法之说也。画重气机，自古为然，气机不得，则为死画。五代荆浩论画之六要以气为第一，曰："气者，心随笔使，取象不惑。"盖言作画，兴之所至，一气呵成乃佳。东坡谓："观士人画，如阅天下马，取其意气所到。"倪云林谓："余之竹，聊以写胸中逸气耳。"此皆以画须形似之外求之。清沈宗骞谓："凡下笔当以气为主，气到便是力到，下笔便若笔中有物，所谓下笔有神者此也。"昔人

谓："笔力能扛鼎。"言其气之沉着也。张浦山则谓："气有发于墨者，有发于笔者，有发于意者，有发于无意者。发于无意者为上，发于意者次之，发于笔者又次之，发于墨者下矣。"前者言无力，后者言气味，皆气之说也。（清盛大士《溪山卧游录》：士大夫之画，所以异于画工者，全在气韵间求之而已。）

趣则风流潇洒，妙造自然，乃于画成后见之。明唐六如（唐寅）谓："凡画气韵本乎游心，神采生于用笔，意在笔先，笔尽意足，虽不能尽夫赏阅之精，而工拙亦可略见。或有高人胜士，寄兴寓情，当求诸笔墨之外，方为得趣。"又屠隆《画笺》所云："意趣具于笔前，故画成神足，庄重严律，不求工巧而自多妙处，后人刻意工巧，有物趣而乏天趣。"此皆趣之说也。此外，古人本一生经验所得，足以阐发画理之微，传为金科玉律者。复择要录之，以供学者参考。

六法三品

（四库全书总目提要，所言六法画家宗之，至今千载不易也。）

明 唐寅 古槎鸲鹆图
纸本墨笔 123cm×26.7cm

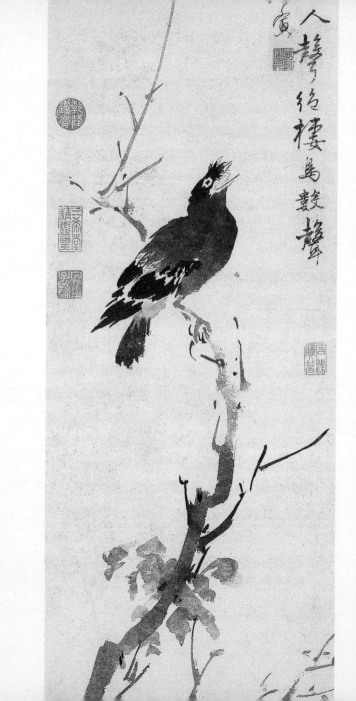

南齐（谢赫）云："画有六法：一曰气韵生动，二曰骨法用笔，三曰应物象形，四曰随类赋彩，五曰经营位置，六曰传移摹写。六法精论，万古不移。自骨法用笔以下五法，可学而能，如其气韵，必在生知。固不可以巧密得，复不可以岁月到，默契神会，不知然而然。故气韵生动，出于天成，人莫窥其巧者，谓之神品。笔墨超绝，傅染得宜，意趣有余者，谓之妙品。得其形似，而不失规矩者，谓之能品。"按此六法三品之次第，乃赏鉴家言，非作家法也。初学画者，行远自迩，登高自卑，当从下而上之，若一举笔即谋气韵，即求神品，岂可得乎？

六要六长

宋刘道醇所著《圣朝名画评》，有六要六长之说。所谓六要者：气韵兼力，一也；格制俱老，二也；变异合理，三也；彩绘有泽，四也；去来自然，五也；师学舍短，六也。所谓六长者：粗鲁求笔，一也；僻涩求才，二也；细巧求力，三也；狂怪求理，四也；无墨求染，五也；平画求长，六

也。五代荆浩《笔法记》所载六要：一曰气。气者，心随笔运，取象不惑。二曰韵。韵者，隐迹立形，备遗不俗。三曰思。思者，删拨大要，凝想物形。四曰景。景者，制度时因，搜妙创真。五曰笔。笔者，虽依法则，运转变通，不质不形，如飞如动。六曰墨。高低浓淡，品物浅深，文采自然，似非因笔。此亦六要之先一说，宋韩拙极称其言，皆可与谢说互证也。

四　道

清沈宗骞云："求画格之高，其道有四。一曰清心地以消俗虑。二曰善读书以明理境。三曰却早誉以几远到。四曰亲风雅以正体裁。具此四者，格不高而自高矣。"近人陈衡恪亦云："文人画之要素，第一人品，第二学问，第三才情，第四思想。"殆与沈说大同小异，实为造成中国绘画之基本思想，亦即治画者所应有之修养也。

两字诀

清邹一桂谓："画有两字诀，曰活，曰脱。活者，生动也，用意、用笔、用色一一生动，方可谓之写生。或曰，当加一泼字，不知活，可以兼泼，而泼未必皆活，知泼而不知活，则堕入恶道，而有伤于大雅。若生机在我，则纵之横之，无不如意，又何尝不泼耶？脱者，笔笔醒透，则画与纸绢离，非笔墨跳脱之谓跳脱，仍是活意。花如欲语，禽如欲飞，石必峥嵘，树必挺拔，观者但见花鸟树石，而不见纸绢，斯真脱矣，斯真画矣。"按此两诀，深得画道三昧，虽为画花卉说法，实则各种画，皆当如是也。

十二忌

宋饶士然有绘宗十二忌之说。所谓十二忌者：一曰布置迫塞；二曰远近不分；三曰山无气脉；四曰水无源流；五曰境无夷险；六曰路无出入；七曰石止一面；八曰树少四枝；九曰人物伛偻；十曰楼阁错杂；十一曰浓淡失宜；十二曰点染无法。按此

十二忌，似专为山水画而言，然其中亦有为他种画所当戒者。

六 气

清邹一桂谓画忌六气："一曰俗气，如村女涂脂；二曰匠气，工而无韵；三曰火气，有笔仗而锋芒太露；四曰草气，粗率过甚，绝少文雅；五曰闺阁气，描条软弱，全无骨力；六曰蹴黑气，无知妄作，恶不可耐。"此种笃论，尤为初学者所不可忽。

五 俗

清沈宗骞谓画俗约有五，曰格俗、韵俗、气俗、笔俗、图俗。其人既不喜临摹古人，又不能自出精意，平铺直叙，千篇一律者，谓之格俗。纯用水墨渲染，仅见黑白，无从寻其笔墨之趣者，谓之韵俗。格局无异于人，而笔意窒滞，墨气昏暗，谓之气俗。狃于俗师指授，而不识古人用笔之道，或燥笔如弸，或呆笔如刷，或妄生圭角者，谓之笔俗。非古名贤事迹及风雅名目，专取诹颂繁华与一

切不入诗料之事者，谓之图俗。能去此五俗而后可几于雅矣。

三　病

宋郭若虚曰画有三病，皆出用笔："一曰板，二曰刻，三曰结。板者，腕弱笔凝，全亏取与，物状平扁，不能圆混也。刻者，运笔中疑，心手相戾，勾画之际，妄生圭角也。结者，欲行不行，当散不散，似物凝滞，不能流畅也。"宋韩拙论此三病，又增一病，谓之礭病，笔路谨细而凝拘，全无变通，笔墨虽行，类同死物，状如雕刻之迹者，礭也。按此礭病，其实仍是板意，似可不必另列一病。五代荆浩则谓画病有二："一曰无形，二曰有形。有形病者，花木不时，屋小人大，或树高于山，桥不登于岸，不可度形之类是也。如此之病，不可改图。无形之病，气韵俱泯，物象全乖，笔墨虽行，实类死物，以斯格拙，不可删修。"此算画病又一说，其言颇有至理，可资互证。

总上所述，于古今论画之利病，已可见其荦荦大者。学者能于此求之，自不难升堂入室矣。兹将

临摹、写生、创作、用笔、用墨、用色以及布局、款题等与画有密切之关系者，后分别论之。

临　摹

智者创物，能者述焉。人为富于创造性之动物，亦为富于模仿性之动物，常以生活所需，或因心之所爱，见必思有以仿效之。初民作画，依自然之发展，取形会意，只能作简单之线条，以资实用。后来风气渐开，技艺乃进。秦汉以还，版图扩大，受域外之影响，应时势之要求，佛教画盛行中土，秦代工匠之画，无足记述。汉明帝时，得天竺优填王所作释迦像，即命画工照样图于清凉台及显节陵上，惜其名不传。至魏晋，则名画家甚多，如吴曹不兴以善画大规模之人物著于世，曾见印度僧人康僧会携来行教之佛像，皆一一摹写之。此后卫协师不兴，顾恺之师卫协。恺之尤为当时杰出人才，为世楷模。至南齐谢赫，更以传移摹写，列为六法之一。于是临摹之风，乃大盛。千百年来，

各家衣钵相传，或师承，或摹古，临摹一法，即取为学画快捷方式。然历来临摹之主张，并非死守旧本，须从规矩入，仍须从规矩出。以学古脱古，而得自家面目为贵。此亦由于人之富于创造性故耳。

临摹虽属画家末事，亦为初学所不可废，正如婴孩之学行，必学步也。临与摹不同，临则置范本于旁，观其形势，仿其笔墨而学之。摹以薄纸覆于原稿上，随其笔痕而描之。临摹之目的，不在酷肖迹象，而在探究古人笔墨之运用，结构之虚实，神理之变化，及其渊源派别。用为入手之法门，以开创作之大道，即君子惟借古以开今之意也。清王麓台（王原祁）谓："画不师古，如夜行无烛，便无入路。"沈宗骞亦云："若恃己之聪明，欲于古人法外，另辟一径，鲜有不入魔道者，切宜忌之。"足见初学者，当以临摹古人为先。但临得势，摹得形，临固可从，摹当切戒！宋岳珂论书法云："摹帖如梓人作室，梁栌榱桷，虽具准绳，而缔创既成，气象有工拙。临帖如双鹄并翔，青天浮云，浩荡万里，各随所至而息。"学书尤不宜摹，何况学画乎！清张浦山论画谓："法固要取于古人，然所资者，不可不求诸活泼泼地。"信然！

临画亦大非易事，学者当知其门径之所在，而后能升堂入室，自出机杼。其法不外四端：一曰择，二曰读，三曰熟，四曰变。择，择稿也。稿有真迹与画谱二种。古人真迹，每多赝品，时人画之有声誉者伪亦不免，此皆射利者之所为。赝而乱真，虽神韵不及原作，其笔墨与局势，亦未始不足取法。赝而涉俗，则断不可临。时人所作，真者尚难惬意，伪者更勿论！故择稿时，须辨真赝，不可以其皮相仿佛某家，即认为真迹。亦不可但求好看，好看者往往甜俗，恐有影响于学者。取法乎上，仅得乎中，取法乎下则更下矣，不可不慎。且师学舍短，临真迹亦须择善而从，其有不近情理处，尽可改变，亦不必以其偶有疏忽，而抹煞一切也。又初学，不宜好高骛远，应先从派别之平正者入手，而后再求诸苍莽雄奇一途。但古人真迹不易得，时人之佳者亦甚少，学者自不得不用画谱。画谱以珂罗版精印者可用，以其笔墨浓淡，气息往来，尚不失原作大要，惜以缩小之故，常觉模糊耳。至于石印木板，皆为缪工所摹，原稿又少真迹，且经辗转翻印，浓淡固不论，即笔势亦不足观，皆非学者所宜。但有时因其内容品类繁多，不

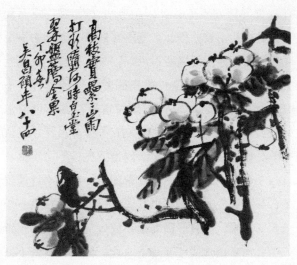

吴昌硕　水墨花卉十二开之一　纸本墨笔　29.5cm×35cm　1927年

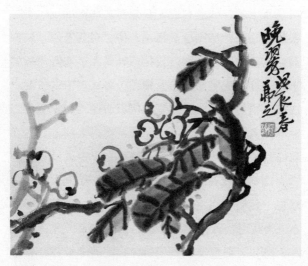

吴茀之　晚翠　纸本墨笔　26cm×33cm　1928年

妨偶做参考之用。此皆择稿所当知也。

读，读画也。朱子（朱熹）谓："读书多遍，其义自见。"余谓画亦应作书读，方能见其精意所在，于我有出一头地处。凡欲临某名手精品，断不可急于下笔，随意苟简。必先对之详审细玩，下一番静观功夫。始则视其格调若何，布置若何，层次若何，笔墨若何，并其最精彩处何在。从有笔墨处求其法度，无笔墨处悟其神理，更从理中求法度，法度中悟神理；继则察其为何家所生，何家所变，分以知其流，合以知其源，如是则古人稿本，尽在我心目中。我之感情，亦仿佛尽移于古人稿本上，古人之画已成我之画矣，画中之景，已成大块中之景矣。然后乘兴下笔，自能造其妙艺，得其精华。古人为我用，而我不为古人役矣。故临画须先读画。

熟，纯熟也。临画之始，必觉满纸牵强，心手不能相应，或画虎类犬，或貌似神非。苟能多临多记，下笔自然纯熟。虽背临亦可处处合拍，久必相生相发，幽深平远，无不如志，笔笔从古人得来，亦笔笔是自家写出。古人所谓换骨之法，师意不师迹之妙，何一非从熟后得之！然熟须由专而博，更须由绝似而不似为要。专则不杂，易于入门，博则

集其大成，可知古人之变。专而不博，则局于一家，非但蹈袭，且多习气。清方兰士谓："始入手须专宗一家，得之心而应手，然后泛滥诸家，以资我用。"此即须专而后博之意。绝似求其形，不似求其神，由绝似而不似，则知以古人之规矩，侔造化之工，而运我之心灵。虽曰法某仿某，实已有我矣。明沈灏谓："临摹古人，不在对临，而在神会，目意所结，一尘不入，似而不似，不似而似，不容思议。"足见学古人，非在全肖其迹，此种境界，亦惟极纯熟后能做到。

变，化境也，即超以象外，不为法囿之意。凡学画成熟后则在有变，有变则有我，有我则神而明之，可以自成一家，可以传之久远而不朽。不然，墨守成法，崇拜偶像，便入古人牢狱，纵极尽逼肖能事，亦不过食古人之残羹而已。其画亦奴画而已，于我何有焉！此诚不如师心自创，以求自我作古为愈也。故变为临摹纯熟后最要之目的，学古人之变，必须能成自己之变，始不负临摹之初心，始可以言画。历来画家之有识者，莫不主此以诏后学，亦莫不以善变为世所崇。宋米元章（米芾）借真还摹，人莫能辨，临画功夫可谓至矣！然

其山水学董源，却不似董源。因感古今相师，少有出尘格，乃用王洽泼墨法，参以破墨、积墨、焦墨，信笔点写，满纸淋漓，云烟变灭，与其子友仁共开米氏云山一派。元四大家，虽皆崇董巨，而子久（黄公望）之苍浑，云林之淡寂，仲圭（吴镇）之渊劲，叔明之深秀，出入变化，亦能各极其致，自成一家法。此皆学古而曲引旁通，深知其变者之例耳。明董其昌谓："学古人不能变，便是篱堵间物。"清石涛谓："我之为我，自有我在，古之须眉不能生在我之面目，古之肺腑不能安入我之腹肠，我自发我之肺腑，揭我之须眉，故有时触着某家，是某家就我也，非我故为某家也。天然授之也，我于古何师而不化之有？"此皆力主自我表现，以救仿古之偏疾，实为以自出新意为谬种流传者之良言。

总而论之，凡事有利必有弊，刻意临古，固易犯蹈袭之病，有碍自我发展，失去艺术之意义与价值。然绝不许临摹，一入手即从事写生与创作，恐流弊更甚！盖吾国绘画，注重修养工夫、人格表现，所谓品也，意也，气也，趣也，理也，法也，无不托笔墨以发之。笔墨之间，实具无限蕴蓄。古

人之用心在此，中国画之妙处及独特处亦在此。学者苟于笔墨之意味与使用，毫不加以研习，则表现之技能全亏，何能写生？更何能创作？即能之，亦必为下劣之工匠画，何能耐人寻味！此外，如画面上之布局、设色等，亦甚重要，必须对名作广议博考后，始可明了作画宾主虚实之道，雅俗之分。不然，成何画耶？学文必先揣摩传作，研究字句。学古有获，而后能叙事抒情，学画正复相同。况临摹之事，有艺术天才者自能变化出之，绝无天才者，即不临摹，亦难望有多大成就，岂可因泥古之流弊，即举废之耶！

写　生

　　写生以自然为师，临摹以范本为师。师自然、师范本，实皆模仿也，不过写生为直接之模仿，临摹为间接之模仿耳。写生资料较多，体认较真，变化亦较自由，确为学画过程上必需之研究。吾国书画同源，书之始，即画之始。而写生尤为画法之最早者，良由先民作画，根本无范本可临，不得不以自然之景物为唯一之对象。考古时，象形文字或作日月星辰之形，或取山川、虫鱼、鸟兽、龟龙之迹，似皆从写生得来。且以物形无常，同一字可作多种写法。例如，龟字正作🐢，侧作🐢，伏作🐢，行作🐢。燕字亦然，上飞作🐦，下飞作🐦，鸣而斜飞作🐦，鸣而正飞作🐦，类此者，不胜枚举。观其形，仿佛儿童画之简笔速写，随谓之写生画可也。又据《通鉴外记》所载：黄帝作衣冠，视翚翟

草木之华，染五色为文章。足证当时用色，亦知以自然为师矣。周秦间齐客论画谓：狗马人所知，旦暮于前，不可类，故最难。鬼魅无形，无形者不可观，故最易。其难易之分，又为写生见于画理之先声。至于历来画家长于写生者，其例甚多：如周之鲁班，秦之巧者，汉之张衡，皆能以脚画怪神，果有其事，亦神乎其技！毛延寿画人形，丑好老少，尽得其真。王羲之能对镜作自画像。顾恺之为竹林七贤画像，点睛欲语，为裴楷画像，颊上加三毫，神采更胜。谢赫写貌，能一览便与真相无差。唐以来，王维画孟浩然像，朱抱一写张果先生真，李放写香山居士（白居易）真，何充写东坡居士真，张大同写山谷老人（黄庭坚）真，此皆以写真称者。此外，以山水、动物、花卉取法于写生者，亦大有人在。如曹不兴点蝇如生；韩幹画马以厩马为师；边鸾写孔雀得婆娑态；滕昌佑栽花竹，蓄禽鱼，以观动静；徐黄花鸟取园中情状；赵昌游必以画具自随，自号写生专家；易元吉入山写猿鹿之形态；董源写江南真景；黄子久居富春写富春，隐虞山写虞山；周之冕畜禽鸟，状其饮啄飞止；恽寿平斟酌古今，开写生正派。明清间先后受意大利人利玛窦、

唐　韩幹　牧马图

绢本设色　27.5cm×34.1cm

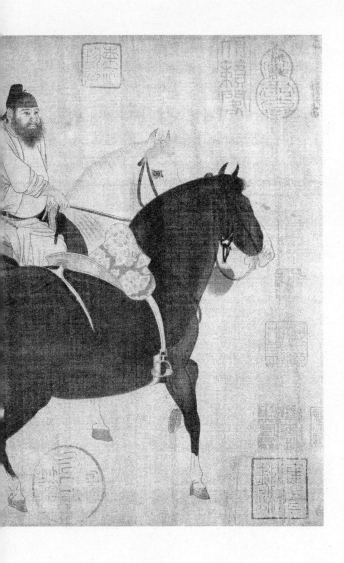

郎世宁等来华布教之影响，参用西法写生之风，尤盛极一时。吾国画家曾波臣（曾鲸）、焦秉贞辈，皆以学西法写真而享大名，从者甚众。

　　观此，可知吾国写生之法，由来已久，写生好手，代有其人。所谓传神、写照、写真等，虽指人物画而言，亦皆为写生之一种。今之究西画者，倡言写生，一若此法为吾国所无，谬矣！惟吾国写生与西法颇汤异：吾国绘画，自内心出发，重神韵，尚笔墨，在平面中蕴蓄无尽，富于一种潜在之神秘感。故写生多倾向于主观，外师造化，中得心源，以见其人与物二者间自然性灵之表现，非斤斤于形相与色相之追求。有时反以落形相与色相为浅薄，为俗工，有失画之意趣。至阴影法与透视法，更不甚注意，虽亦分阴阳、远近，其目的并不在物体凹凸与比例之真确，但求会心而已。殆以真景不足以餍吾人求美之要求，故特化工出之。若必以绝似为佳，用照相机可也，何用画为。近代英国唯美派诗人王尔德（Oscar Wilde）曾言：东方艺术不在逼肖自然与谄媚人类，故能不陷于大多数欧洲艺术之平庸粗俗，可谓真能了解吾国之艺术矣。简言之，吾国写生，写其生机，轻形似而重神似，实写生之

更进一层。非若西法之尚留恋于客观描写，竭力发挥物之立体感觉及其外铄之印象美，一切受自然支配也。

然此种不同之处，似可不必舍己从人，或强人以从我。因各有其观点与立场。中国重文艺，素以精神文明著于世；西洋人重科学，久以物质文明相夸张。中国人与西洋人各有其生活之反映，各有其民族之特性，故西画自有其西画之艺术价值与风格，中画自有其中画之艺术价值与风格。吾国艺术，自汉以来，屡因受域外之灌溉而特别发荣滋长，绘画尤为显著。在历史上，早经证实，吾人正不妨在式样与方法上，采其所长，补我之短，只要能化其迹耳。清张浦山以采用西法为非雅赏，好古者所不取。邹一桂评西画为笔墨全无，虽工亦匠，不入画品。言虽有理，未免近于固执也。

余谓：国画因囿于范本及随意想象之故，有时亦颇多缺点。常见不少作家，对于笔墨之运用，固有甚精练者，然其画中题材与布局，往往大同小异，不脱常套。或搬前换后，出于一律，殊觉臭腐而多习气。亦有毫不顾真理，违反自然者，如人高于屋，头大于身，石浮水面，帆不顺风，花木不依

四时，水陆不辨来去，画宿鸟而举其尾，画麋鹿而粗其脚，类此之病，虽仅限于物之形态及常理之疏忽，亦甚易受人讥评。故学者切勿以国画重主观为号召，遗却客体或陈陈相因，不求变化。清邹小山（邹一桂）谓："形之不全，神将焉附。"唐岱谓："笔墨要旧，景界要新。"余谓：欲全其形，欲新其界，非从写生下功夫不可，由临摹得到一些笔墨上之经验与神韵上之领会以后，便从事实地写作，以明理境。久之，小则于一草一木、一丘一壑之形态，大则于人生之意义，自然之变化，皆可了然于胸中，由此即景生情，即情造景，渐入创作而达化境不难矣。

写生之学，应物象形，随类赋彩，在六法中已定原则。写生之妙，周天球谓："在得化工之巧，具生意之全，不计纤拙形似。"此又言及进一步之原理矣。近人陈衡恪谓："西人之画，目中之画也。中国人之画，意中之画也。先入于目而会于意，发于意而现于目，因具体而得其抽象，因抽象而完其具体，此其所以妙也。"此言形神合一之理，能知此，则写生之学理已备。今余更从实际言之，写生最最重要者，不外构图与设色二种。

构图，当删其繁而得其要，避其平庸而取其别致。初学应先用册页作各种分部练习，而后渐及全景作大幅之配合练习。设色，应先学白描、浅绛、水墨诸法，再作复色渲染。但亦须化自然之冗杂为单纯，去尘俗之火气为沉静，方不失韵味。至光线与透视，当略以阴阳远近之道悟之，决不可如西法之分析较量，落于匠气。欲知构图，何者为要，何者为别致？设色，如何是纯，如何是静，且如何得阴阳远近之道？此须凭艺术素养、审美眼光而定标准也。故学者多看古今名作外，还须多读书、多浏览以助之。写生之事，岂仅在迹象中用功夫耶！

写生之法，昔人常置描笔及稿本于皮袋中，如觅句之用奚囊也，遇佳景与情趣有合者，如山水之奇，树石之怪，舟车之往来，云烟之变灭，便摹写记之，作为初稿。此正与速写相仿，曾习西画者，自较方便。今艺术学校中，有将西画写生箱，装以活动颜色盆，移作国画郊外写生之用，亦颇相宜。有此工具，画小幅时，正可对景落墨填彩，免得携归重画。对于花卉翎毛，最好在学校及家庭中皆有动植物之园圃，以资朝夕观摩，随时传写。古人写生，亦有取日、月、灯、镜四影者，每于秋冬木叶

尽脱时，或游园林，或登名山，偶见地上或墙上，有日月光照竹木之影，如天开图画，便取其影抽毫图之，自是一乐！此言日影与月影也。灯影者，先以白纸粘于壁上，移灯对纸，然后置折枝花或盆花于灯前，其影即照于壁纸上，以手移花，取章法之最佳者，依影勾出，再与真者相较，分其枝之前后，花叶之反正偃仰，则得之矣。镜影者，以折枝花对镜看影描之。足见古人作画，随处用心也。就余经验所得，四影中，灯影较便。以梅竹影更好，如燃二灯于前，其影可分浓淡二重，二灯相离稍远，影之浓淡亦更明显，绝似一幅水墨画，颇多意趣。惟灯多影乱，亦非所宜。镜影，只合于作自画像，余无足取。总之，取影法，皆非写生正轨，学者只可偶一为之。

最后须一言者，国画写生，着重在各种形态之变化，构图之生发不已，确足医临摹徒窃纸上形似之病，济创作凭空结想之穷。为求国画新发展之大道，若必专事写生，将吾国数千年来精神所寄之笔墨与气韵，一概废而不讲，则何以修养身心，提高品格，尽其所至，亦郎世宁之流亚也，吾未敢从。

（此篇后应补写创作一篇。）

用　笔

　　吾国绘画之精神，第一在求笔墨之高超。笔动为阳，墨静为阴，阳以笔取气，阴以墨生彩。笔墨之间，实具自然阴阳之秘奥。天地有阴阳，而后万物生，绘画有笔墨，而后形质备。顾造物之形形色色，变化万千，欲求其象，必在于形似。形似须全其骨气，骨气形似皆本于立意，而归于用笔。故用笔尤为治画先急之务。古人以画传者，莫不于此竞竞三致意焉！画中神品、逸品、能品之分，亦大半以此为断。

　　说者谓：西画侧重于阴影，国画侧重于线条，诚以中国书画同源，绘画之用线，与书法之用笔相近。卫夫人《笔阵图》云："一"如千里阵云，"、"如高峰坠石，"丿"如陆断犀象，"乙"如百钧弩发，"丨"如万岁枯藤，"乀"如崩浪雷

奔，"丁"如劲弩筋节。观此，则知书家用笔，别有会心，虽一点一拂，皆含画意。古来善书者往往善画，善画者亦大都善书。晋王献之能为一笔书，宋陆探微亦能为一笔画，实因其转腕用笔之无二理也。元赵孟頫题画诗云："石如飞白木如籀，写竹还应八法通。"明董其昌《画旨》曰："士人作画，当以草隶奇字之法为之。"有人问如何是士大夫画？清王耕烟（王翚）曰："只一写字尽之。"由是更可知学画者，还当时时学书，以练其用笔。

用笔之道，务去罢软，而尚挺拔。除锐滞而贵松隽，绝浮滑而致沉着。譬如画一线，未落笔时，

元　赵孟頫　秀石疏林图　纸本墨笔　27.5cm×62.8cm

70

应如飞鸟投林，凭空作势。既落笔，则如云程发轫，从容而有力。中间部分，尤须挺腕务行，气不可断，收笔处更应藏锋得势，不可轻挑。作画能如是下功夫，自然笔到意随，动合法度。否则，笔着纸上，力轻则浮，力重则钝；疾运则滑，徐运则滞；偏用则薄，正用则板；曲行则若锯齿，直行又近界画，诸病丛生矣！笔既不灵，以求象物，纵得形似，而神韵索然。

学画欲求笔力精到，尤须明白使笔利弊所在。其执笔也，有臂力、腕力、指力之分。能用臂力、腕力，自然遒劲超脱，活而能转。作小幅，不难鳞

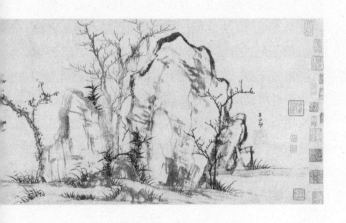

游波使，妙品偶得之。作巨帧，亦觉神闲气盛，收放自如。此所谓提得笔起也。若专以指头挑剔，则浮薄痴弱，欲行而笔拘，欲止而气丧，如村女描花样，总不免恶赖习气。虽有时细小部分，间亦用之，亦为大家所不取。故执笔要悬肘、平腕、指死、腕活、指实、掌空。

其运笔也，有正锋、侧锋之别。正锋即中锋之谓，用力于笔尖，竖直之锋芒，落笔如锥画沙，如印印泥，如金刚杵，自然笔笔圆浑，力透纸背。圆斯气裕，浑则神全，何来"钉头""鼠尾""鹤膝""蜂腰"之诮？学者贵取法乎上，安可不用力于中锋耶！昔人论画，常谓作画用圆笔，方能深造，因四面皆圆厚也。旨哉斯言！侧锋，乃偏锋之谓，虽亦利用笔尖之锋芒，而着力已略及笔头之边部，故落笔往往方扁而软弱，近于跳巧。然善学者，正侧互用，尚不失侧中寓正之意。如倪高士、黄大痴俱用侧锋，各有家数，无可厚非。惟侧锋之极，用力在毫末，纯以扁笔取势，或刻，或偏，或拖，或卧，虽易于生姿，而江湖气重，古意全无，为学者所当深戒耳。

其取势也，又有顺笔、逆笔之异。（写意画常

如此，不能一概而论。）要取逆势，不可顺拖。顺拖虽轻而流利，易于着笔，但最易犯直率平滑之病。既无生气，又见稚弱，为作画之所忌。须知郢匠运斤，有成风之妙者，不外乎能取逆势也。笔取逆势，则苍莽古拙，笔尽气含，虽直笔而自见横纹。故势欲左行者，必先用意于右，势欲右行者，必先用意于左。或上者势欲下垂，或下者势欲上纵，俱不可从本位直往。古人用笔，往往有笔不应此处起而起者，有笔应先而反后者，其画多别致，有余意。亦有应用顺笔而以逆笔出之者，而奇崛非常。此皆能取逆势，而得变化之妙。

现代黄宾虹先生，揭出用笔要旨：曰平、曰留、曰圆、曰重、曰变，诚言简而意赅，得用笔三昧。盖天下至平莫如水，水遇风则不平矣，此即平中仍须有波折也。留则如屋漏痕，积点成线，无往不复，无垂不缩，有含蓄不尽之意。圆则如折钗股，笔笔须从中锋写出。重则如高山坠石，下笔自然沉着。变则如四时迭运。除平、留、圆、重四字外，尤须能神而明之，庶不为法所拘，笔为我用也。

又古人治画，有喜用湿笔者，有喜用干笔者。用湿笔则锋芒为墨华所掩，易流于薄而烂。用干笔

则苍莽中有筋骨气，易于见厚而松。故自元代始，用笔大都尚干去湿。然此不过时代之风尚使然。苟善用之，湿笔何尝无淋漓秀润之致。不善用之，干笔太过时，亦易踏浮而不著、涩而无韵之病。学者，勿失拘泥，自应以干湿互用为当。

要之用笔之妙，宜避繁就简，实处求虚，细笔而能凝练，粗笔而无霸气。尤贵熟后能生，工外求拙。如是雅俗自判，而运笔亦不难入化境矣。此外如王麓台所云："山水用笔须毛。"张浦山云："毛则气古而味厚。"钱野堂（钱元昌）云："毛须发于骨髓，非可以貌袭也。"毛之一字，实为避免光滑之秘，亦为写意用笔所当知。

又郭熙《画训》所载用笔八法，淡墨重叠，旋旋而取之，使画得加深厚，曰斡。以锐笔横卧，焦墨缓着于纸上，曰皴。画成后，以水墨作擦法，再三而淋之，曰渲。又沁水墨混同而泽之，曰刷。带水和墨，笔头直往而指之，曰捽。以笔头用力特下而指之，曰擢。待略干后以笔端醮墨直注之，曰点。以笔作拖势引而长之，曰画。此八法为古今画者所本，故录之，并略释其意，以做参考。

总上所言，于用笔之道，已可得其梗概。但笔

之操纵虽在手，而雅俗实发于心。古人作画，意在笔先，心使之而腕运之。故下笔有神，无一笔不从心坎中流出，自能笔为我用，而笔笔有我也。是以学者欲言用笔，尤须注意文字、诗书、金石的修养之功，以求深造焉。（这段可引用石涛《画语录》上有关这方面的致言辟语以阐明之。）

用　墨

论画重笔墨，不重迹象，实为吾国绘画上之特点。然笔墨二字，人多不晓。至于墨，则解者尤鲜。古代画家，称善丹青，或以彩染，或以油绘，初未闻有专于用墨者。有之盖自六朝始，梁元帝撰《山水松石格》云："信笔妙而墨精。"又曰："上墨犹绿，下墨犹赪。"此明明言墨。所谓犹绿犹赪，乃以彩色比墨色耳。至唐玄宗创作墨竹。王右丞（王维）谓画道之中，水墨为上。五代荆浩谓随类赋彩，自古有能，水晕墨章，兴乎唐氏。张璪树石不贵五彩，旷古绝今。李将军（李思训）虽巧而华，大亏墨彩。项容用墨，独得玄门。吴道子有笔无墨为恨。洎乎两宋，绘画益趋文学化，墨法之用愈明。李成惜墨如金，与唐代王洽泼墨成画，各臻其妙。苏东坡及米家父子等，尤以用墨见长。

此后画风，大有偏重文人画，贬色彩而尚水墨之倾向，盖以墨最足抒发文人之幽思与高尚之品格也。

墨色变化，其妙无穷，欲得个中神理，全在学者之善为运用耳。古人于用墨之法，未尝不详为论及，惟恐其画成，失之平板，乃于墨色之中，分为六彩。六彩即黑、白、干、湿、浓、淡是也。黑白不分，是无阴阳明暗；干湿不备，是无苍翠秀润；浓淡不辨，是无凹凸远近，六者不可缺一。然五墨之说，独不言白，但取其干、黑、浓、淡、湿而已。盖绢素本白，加墨于其上，白自在五墨之中。清华琳《南宗抉秘》独著驳议，并黑与浓，以及浓淡与湿，亦发生疑似，不知黑与白对，指阴阳向背整个之分析。浓与淡对，指用墨局部之变化，即一笔之中有时亦须分出浓淡。至于浓淡，不过墨色之深浅云尔。湿则含水淋漓，墨化笔外，当各显然有别，其驳议似未能细心体会，未敢附和。此外因画难于深厚，前贤又举各种用墨之法，以足成之，今择要分析于后：

一、浓墨。即作书人之研墨，蘸笔宜少，画勾勒时常用之。唐以前，画多用浓墨，因去古未远，尚存书画同源之意，且大青绿皆重色，非浓墨不足

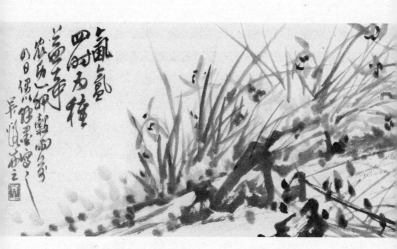

吴茀之　氤氲四时　纸本墨笔　34cm×139cm　1975年

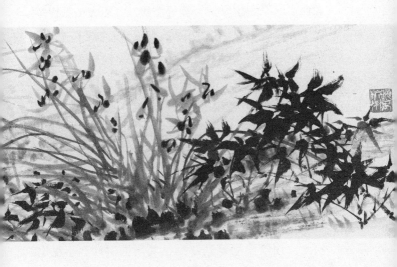

以称之。明沈石田（沈周）亦主用浓墨，以其历久尚觉墨气如新故也。但浓易浊而伤韵，用时须注意。

二、淡墨。即以研墨调水搅匀，墨晕和润而有光彩，似墨而不甚黑，用时仍以略有深浅为佳（显墨路）。李成学摩诘，擅长淡墨，其后云山派皆宗之。乾嘉后亦有专用淡墨者，但既薄而神采逊矣。

三、破墨。即先淡后浓之谓，将淡墨积至可观时，然后用焦墨、浓墨破其界限轮廓，以淡墨润浓墨则晦而纯，以浓墨破淡墨则鲜而灵，南宋人多用之。

四、积墨。以墨水或浓或淡，层层染之，使其墨法堆积，愈见浑厚，即无墨求染之意。宋元人多采用之，而以吴仲圭为最完备。明因未能运用积墨之妙，便以墨多为累，则谬矣！

五、泼墨。先以淡墨落定，蘸湿墨一气写出，候干，用淡湿墨笼其浓处，其用墨微妙，不见笔径，如泼出耳。此法自唐王洽创始，张僧繇亦工，至宋二米父子益造其妙，惟洽脚蹴、手抹，僧繇以鬓蘸墨，皆属倚醉遣兴，自不足学。

六、焦墨。亦称枯墨，较浓墨为干，有时于画成后，略以焦墨醒之，便觉眉目松秀，有骨气，然多宜于阴暗之处。后之作者，虽亦有纯用焦墨，别

创一格，但仍当以干而不燥、枯而含润为妙。

七、宿墨。即隔夜之墨也，其质滞而少光泽，与埃墨无异。此本为画者所忌，苟出之于高洁之胸襟，且有静雅之笔力以付之，画成，亦觉古朴有味。其易于见厚之处，或反为鲜墨所不及，此在文人游戏翰墨中，往往以逸品目之，然非初学者所宜取法。

八、青墨。取淡墨六七成，加以青黛即成。此种墨色，常如出自雾露中，极幽静脱火，宋元人画远山常用之。

前人于用墨之法，各有其宜，顾笔从墨出，墨因笔现。笔不到处安得有墨？笔墨二字，实互为表里。笔之浓淡清浊，固在乎墨，墨之干湿厚薄，实出于笔。古人论画，以有轮廓而少皴染，为骨胜于肉，即谓之有笔无墨。有皴染而轮廓过淡，为肉胜于骨，即谓之有墨无笔。此殆以笔立其形质，以墨分其阴阳，笔为墨之筋骨、墨为笔之肌肉耳。其言固有其理，然轮廓与皴染，苟画之未得其当，虽二者皆备，仍不得谓有笔有墨也。故笔墨二字，颇难分开，古人所谓点、染、皴、擦四者，虽言用墨，亦有关于用笔。要之，笔不碍墨，墨不碍笔，笔与

墨会，而后能相生相发。即一笔之中，亦须使墨之干湿浓淡，各得其宜，画成自然有笔有墨。惟干以求骨，太干则蹊径显露而失浑成，便无墨矣。湿以取润，太湿则斧凿无痕，而多臃肿，便无笔矣。浓固醒目，太浓，则一片黑气，易失之浊。淡有丰韵，太淡，则模黏难辨，易失之薄。过犹不及，同为画病，此在学者用意轻松，运腕深厚，并须留心笔端渍水之寡，善为洗发耳。守墨者愚，戏墨者哲，古人之法，未可拘泥。石涛信笔作画，纯在自然，初无心于用墨，而墨之六彩五墨俱备，谓之悟墨。此已参透常规而入化境矣，惟妙悟人能得。又古人作画，实中贵虚，其用心往往在无墨处。以无墨处求墨，则更进乎技矣！王麓台谓画贵意到，意到而墨自到，一"意"字实为无墨处求墨之秘，不可不知。

此外，墨须选精品。砚宜常洗。磨墨之水，宜用活水、新泉。隆冬时，不妨参以温水，可免凝结之病。蘸墨时，须先将毫端压开，饱浸水记，然后蘸墨则汲上自能匀畅，此亦为初学者所当注意也。

（笔墨是为表现对象，以上两篇，颇有为笔墨而淡笔墨之偏向，重写时，拟加改正。）

用 色

（此篇重写时，拟将西洋色彩学结合光学的道理补充进去，俾学者知所取舍，并理解中国画之特点。）

　　仰观宇宙，俯察品类，无不各有其色。画凭笔墨固可写其骨干，取其理气，表现其精神。然其真正之色相，终未能宛肖。此何足以夺化工之巧妙，尽绘画之能事？故画于笔墨外不得不更重设色焉。古称画为丹青，盖亦着重在设色也。

　　设色之法有二：一曰点染，一曰烘晕。点用单笔，其法即以笔蘸一种深色于毫端，而徐运之，以求其深浅之合度。染则至少须用双管，先以一笔蘸深色，着于画之重要处，再用一笔以水运之，初极淡，渐次而深，多则五六遍，少则二三遍，至凹凸显然而止。至于烘晕，即画家所谓渲也，其法略与染同。用笔至少亦须双管，惟染在画之内

部，色不妨稍浓。烘晕则衬在画之外部，以浅色烘出，使画中之色，更可鲜明。譬如，画白花于白色纸绢之上，同为白色，无从类露，法以微青或淡赭烘其外，更以水笔晕之，仿佛自有以至无，使人但赏其玉质，而不知其为烘，则妙矣。有时绘水纹、云影、雪月之状，或物之远近向背之别，亦皆用此法。然写意画设色多用泼色法，忽貌而取气，用笔甚简，画时随浓随淡，一笔之中，自然点染俱备。烘晕法，亦往往省而不用，因用则反损其品格也，故设色妙者无定法，合色妙者无定方，全在明慧人活用耳。

法既知矣，用色之理，亦不可不明。画家用色，虽于象外追维，不求正确，然却有自然之理。如山、如花，皆有四时之色。风雨晦明，变化不一。画春山艳冶如笑，须以青绿设色。夏山苍翠如滴，亦可用青绿，或用合绿赭石画之。秋山明净如洗，用赭石或青黛合墨画之。冬山惨淡如睡，亦可用赭石或青黛合墨画之。花则春多粉红，夏多蓝翠，秋多黄紫，冬多苍白，或间以暗红。能用此意写出，则四时之山色花光，自然生气奕奕，浮动于楮上矣。至于人物设色，其面容及衣饰，自当有男

女老幼、富贵贫贱之别。此亦须细心体会，未可随意涂染。如明戴文进（戴进）画渔翁，衣作红色，又古人画陶母截发留鬓故事，钗染金色，皆传为一时笑柄。因渔翁非贱人即寒士，何能衣红袍？陶母贫至截发，何能发饰尚有金钗？皆欠合理也。但画有别理，古人作画，兴之所至，岂肯为常理所拘，如竹本青绿，宋东坡在试院中，则以朱色画成，独创一格。人或疑而问之，则曰：竹非黑色，既可墨画，亦何尝不可用朱画耶！可知设色有常有变，亦不可太拘泥也。

设色之理法既备，还当注意雅俗之判。人皆知用墨难，而不知用色更难。用墨之不当，则滞涩暗淡，稍涉伧俗，似无伤大雅。用色之不当，则红绿火气，如村女涂脂，恶赖（好坏）立见。清王石谷（王翚）于设色法静怡三十年，始有所得。无识者，犹谓其未免俗熟，其难可知。前人用色，有极沉厚者，有极淡逸者。要以淡逸而不入于轻浮，沉厚而不流于郁滞。传染愈新，光辉愈古，乃为极致。初学设色，当以求淡逸为贵。淡逸用色宜轻不宜重，重则板滞暗热，风神不爽；轻则秀润潇洒，易于生韵。纵用沉厚之色，严重中亦须得其轻清之

气，方能去俗入雅。此即绚烂之极，仍归平淡之意也。绘事后素，学者尤须先悟笔墨之道，而后可与言用色。色，所以补笔墨之不足，显笔墨之妙处，笔墨与色，实有一贯之理。傅彩不以炫目为贵，而以取得书卷之气为上乘，故设色画仍当以墨为主，以色为辅。着色不宜平板，亦须有笔法。王麓台云：墨不碍色，色不碍墨，乃能色中有墨，墨中有色。此真可谓极设色之妙，亦去俗入雅之一法，应与学者细心参之。

此外，关于颜料品质之优劣及其用法，亦为学者所当知，今就近来画家所常用者略述之。

一、墨色。此为作画最重要之色，须选佳制。用时除白粉外，可任意调入少许至他色中。或先施墨笔，后着色，使其厚而去其热，但欲调鲜艳之色时，以勿和墨为是。

二、铅粉。此为写意画中所不常用，偶调他色画之，亦颇有风韵。佳者能发粉光，惟因其经久有变色及剥落之虞，用时须和清胶，但勿太重。

三、花青。即靛青，古谓之青黛，画家之要色也。用广青未带葡萄色者为佳，寒冬烘用，须时时侧动，以免枯焦。

四、藤黄。以色嫩为上，名笔管黄与月黄者皆可用，着清水即化，不必和胶，且勿近火与热水，以免凝滓。

五、赭石。以黄赤色鲜明而沉静者为上，铁色者为下，此色甚易脱胶，脱胶如泥，便无光泽，用时须常加胶乳细之。

六、朱砂。以镜面砂为上，宜独用，与胭脂洋红藤黄亦可调。

七、朱磦。即从朱砂中飞出之黄标也，可染红衣，并代赭石之用。

八、胭脂。以双料杭脂及闽产者为上，调粉用最适宜。

九、洋红。最好用真西红，其色较胭脂更厚且艳，并不褪色，近来市上所制洋红片，价颇昂，可购上等粉质之洋红，自调胶水乳细用之，或代以胭脂补可。

十、石青。有头青、二青、三青三种，其佳者为梅花片，惟质重易脱落，须重胶乳细，取标用之为宜。又研时，不可太用力，太用力则成粉青矣。

十一、石绿。用法同石青。

上列十一色，皆为画时所不可少，其质有矿物

与植物之分，矿物质皆为重色，经久不变，植物质皆为轻色，劣者易褪，惟重色笨滞颇难用。其制法又有轻胶与重胶之别，用时以轻胶为佳。胶为和合各色之要品，须购藏，以备不时之需。用胶则因时而异，夏日宜重，冬日宜轻，春秋宜中和。此外用色又须知合色浑化之妙，有正必有辅，如用丹砂宜带胭脂，用石绿宜带汁绿，用赭石宜带藤黄，用花青宜带墨水，盖单用则浅薄，兼用则厚润矣。

又前朝用色各有专尚，如唐人之青绿、宋人之白描、元人之浅绛青黛，诸法皆为后世所宗，此亦设色所当知也。

（此篇之后应补写"远近法"，说明中国的散点透视与西洋的焦点透视有别，但亦有其共同之处。）

布　局

　　布局，即构图创稿法。凭作者之思想，随意布置通幅之局势，画家谓之章法，为画前第一关键。古人作画，意在笔先，于搦管时，必默对纸素，凝神静气，看高下，审左右，幅内幅外，来路去路，胸有成竹。然后濡毫吮墨，先定气势，次分间架，次布疏密，次别浓淡，转换敲击，东呼西应，面面俱到，自然水到渠成，随笔涂写，无瞻前顾后之病，有掉臂游行之乐，其为佳构无疑。明谢肇淛列经营位置为六法之首。宋郭熙《画诀》其开章明义即曰："凡经营下笔，必留天地。何谓天地？有如一尺半幅之上，上留天之位，下留地之位，中间方定意立景。"足见布局，非但为古人治画所讲求，亦论画所重视。

　　布局之变化无穷，全幅有全幅之布局，一树一

石，有一树一石之布局。天地间包罗万象，既无不各有其态，画者意象所得，亦无不各有其布局。故古人惨淡经营，其创制章法，无一幅雷同，且其审慎精到之作，除间接与直接写生外，或求于败墙之上，或取诸月影之中，冥心搜索，朝夕观之，恒经年累月始成。完局后，自非时手所敢任意损益。杜老诗云："五日画一水，十日画一石。"盖亦极言其构图之审慎也。

布局之繁且难既如此，然则学者，当从何着手乎？曰：此无他，布局总以灵气往来，不窒塞为贵；其法，要亦不外宾主、虚实、疏密、开合诸理路而已。画之有宾主，犹医家处方之有君臣佐使。臣与佐使之不能犯君，亦如宾之不可夺主。宾主之位明，则层次分，虽乱头粗服中，亦有条理。虚实二字，尤为布局所当注意，大约左虚右实，右虚左实，为布置不二法门。惟虚本难图，实景清，而虚景自现。虚景即无画处，实景乃有画处，位置相戾，则填凑满幅，有画处多属赘疣。虚实相生，则通幅皆灵，无画处亦成妙境。人但知有画处是画，不知无画处皆画，此未明虚实相生法也。疏密，乃画之散聚法。当散不散，则气窒；当聚不聚，则神

靡。古人谓："疏可走马，密不通风。"此言局部之布置也。至于画之开合，犹行文之起结，最有关于全局。要以取势为主，放得出，还要收得住，往来顺逆之间，即开合之所寓也。生发处是开，一面生发，即思一面收拾，自可结构严密，而无散漫之弊。收拾处是合，一面收拾，又思一面生发，则时时留余意，而有不尽之神。总之，行笔布局，不能一刻离去开合。大都用意向左开者，当从右合，用意向右开者，当从左合。上下亦如是，以不从本位径情一往为得。至于何者为宾，何者为主，何处当虚，何处当实，如何疏密，如何开合，此在画者随机应变，不可拘泥。

自画面上观之，布局不外平正与奇险二路。凡上下留天地，有画处大约占通幅三分之二，且所画之景，全盘托出，鲜有涉及幅外，位置稳妥，似与画幅相适合者，大概此种布局，皆属平正一路，如清"四王"等是也。苟其定意立景，不着重在中间，推陈出新，来去莫测，往往占据天地之位，或超越画幅之范围，极繁复时，满幅似无空白处，极简略时，仅寥寥数笔者，此种布局，皆归奇险一路，如八大山人、石涛、石谿等是也。平正一路，

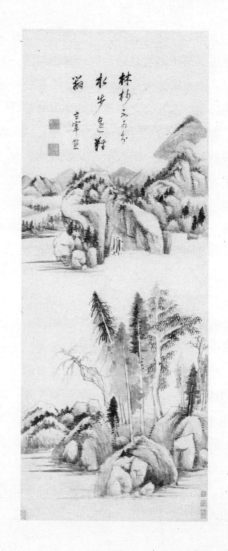

明　董其昌　林杪水步图
纸本墨笔　116cm×45.2cm

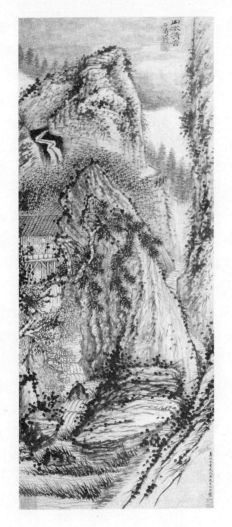

清　石涛　山水清音图

纸本墨笔　102.5cm×42.4cm

易板实而少变化，要以平中寓奇而能轩昂为妙；奇险一路，易纵横而入魔道，要以奇中求正而得静逸为贵。此外，大幅布局宜紧，小幅布局宜宽，与东坡所云"写大字宜结密而无间，写小字宜宽绰而有余"之意无异，亦为学者所当知。

古人称画稿为"粉本"，盖以描粉笔加于墨稿上，用时扑入缣素，再依粉痕落墨，故名。又有以柳炭条起稿，谓之"朽笔"，将所欲画部分，规取大意，有不合即可擦去，复画之。亦有以淡墨先布成小景，而后照样放大之，如梓人画宫室于堵，以观察其合否。此皆为注重章法而设，其便于补救修正，为效至巨。但后人颇嫌以此为束缚画趣，往往异想天开，取墙痕月影，或依纸上皱纹与污痕之迹，心存目想，因其形象而随意命笔，自然景皆天就，不类人为，是为"活笔"。亦有布置章法，运于胸次，展纸一看，略一凝思，即成变化在心，造化在手，此为"腹稿"。"活笔"与"腹稿"，既无执滞之患，又可时出新意，自较"朽笔"与"粉本"为胜。惟朽笔与粉本之法，宜于初学作工笔画，至技巧能熟时，心手相应，笔所未到气已吞，自以活笔与腹稿为宜，此在学者随机应变可耳。

又能多读诗，多看古画，多游览多写生，亦于创作稿时之布局有大助。盖诗画有连锁性，诗中境界，大半得于自然，常多画意。有时于读诗后，因感情移入作用，灵机一动，可得意想不到之构图，古人以诗为画题，诚为别开生面之一法。古画能传于今者，皆为精心结匠之作，各有其丘壑。能多看，自可相生相发，触类旁通，溶于胸中而奔赴腕下。多游览，可以得江山之助，其人气度必大。多写生，可以穷万物之形，其人见理必真。气度大，见理真，随意布局，自臻佳妙。学者苟能如此下功夫，自然眼中有画，心中有画，而手中亦有画矣。

款题（附印章）

　　款题，皆画后事，画不知谁作，乃落款以记之。画意竟有未尽，乃题识以发之。款有单款、双款之别：单款只写作者之姓氏或别署，以见知其人；双款则并求者之号亦署于其上，惟恐被他人所夺也。然画以单款为佳，传之于后，亦加珍重。如必欲为双款，则须视求者之人如何。苟其人卑鄙不足道，当以不敏谢之如是，免得有累画者之品格也。题则有画题、跋语、诗词、歌赋等类。画题者，即以简略之文字句，标明所画之意境，如"洞庭春色""夏山飞瀑""秋江独钓""关山雪霁""雨余晓渡""疏林晚照"等皆山水画题也。如"苏武牧羊""渊明采菊""西子浣纱""灌园叟""百业图"等皆人物画题也。"花阴猫戏""夹竹来禽"等则以花鸟畜兽为题也。此外，

如猫蝶牡丹，题"耄耋富贵"，梅花喜鹊题"喜上眉梢"，水仙竹石题"群仙祝寿"，八哥古柏题"八百遐龄"等，皆取其谐音而寓吉利之意，亦为画题之另一格也。至于跋语，聊以记一时之兴趣，或叙述情景，或阐发画理，或此画仿某人用某人法，或只记其画时之岁月及所在地，皆无不可，惟字句须以简洁老当为贵。欲题诗词歌赋，自各有一定之体裁，尤须以风雅之笔，亲切有味出之，此非有学问，并对此有研究者不办。否则，词不达意，非但画为减色，亦徒使人嗤笑而已。故古人以自题非工，而归于不若无题为愈也。

　　画上款之起源，按前人记载，要以始自宋代为最确。唐画虽间有署款者，仅于树根石罅间，以小字书名而已，且恐书之不精，多落纸背，实有若无耳。至宋始有纪以年月日者，然犹为小楷。自苏东坡用大行楷并作跋语三五行，遂开后人题跋之端。元明清以迄现代，风势所趋，尤觉变本加厉。赵文敏题句清远，捺笔立就。倪云林书法遒逸，或诗尾用跋，或跋后系诗。文衡山（文徵明）、唐六如行款清洁。沈石田题写洒落，每侵画位，翻多奇趣，青藤（徐渭）、白阳（陈淳）辈效之。石涛质慧功

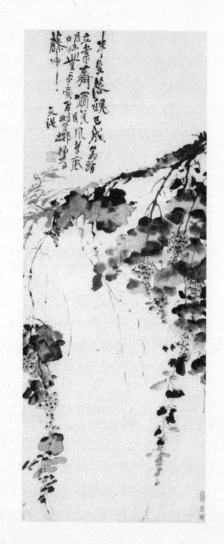

明　徐渭　墨葡萄图

纸本墨笔　166.3cm×64.5cm

半生落魄已成翁

独立书斋啸晚风

笔底明珠无处卖

闲抛闲掷野藤中

天池

深，题识尤觉超妙。晚近惟吴缶翁（吴昌硕）每画必加题跋，或一画数题，多至数百字，殊觉雄健古茂，附丽成观。诚以缶翁诗书画金石，并皆佳妙，书画皆有金石气，以书法作画，画法作书，自然浑成一气，妙夺古人也。

然款甚非易事，画固因题而妙，亦有因题而败者。题与画实互为注脚，毫厘千里，不可不慎。学者欲求款题精卓得体，自须注意书法、题句、款式三事。款题之字体，真草隶篆皆可用，而以行书为最通行。最要者，体制须有古法，笔画勿从苟简。篆隶贵得金石气，真书须免板滞，行草不可过于怪僻。行款时总以提笔直书，随浓随淡，一气呵成乃佳。此须平日间，对于书法多加练习，始克臻此。苟书法恶劣，题之反为画累，则不如学没字碑为是。犹有要者，题字之式样，以何种为宜，又须视所作之画如何。大约山水画及工笔画题字宜小而严整，题写意画，可略大而奔放，盖如是，始能书画相称，映带成趣也。

画有题句，为吾国绘画之特色。盖国画重思想，含诗意，一幅中常有自然之空白处，以留题跋，非若西画之涂抹满幅，欲题不得也。古人以

诗为有声之画，画为无声之诗，故诗可入画，画可题诗，实为文人赏心乐事。画有题句，谁曰不宜？惟题句甚难，画题也，跋语也，诗词也，歌赋也，皆须情景兼至，别具风裁，始足为画增色，自非才疏学浅者所能随意着语。学者除多读书外，还须多看名家题识，久之必能自题。倘自题非工，不如用古，或录全章，或借一句，或摘数字，皆无不可。要以与画相合为宜，不然所题非所画，则张冠李戴，必为识者所讥。用古不当，自以勿题为愈也。且用古人句，款尾宜注明借何人诗，或录何代人句。倘何人何代皆忘却，亦只得于本人名下缀以"并题字"或"题字"，切勿写"并题"或"题"。因并题与题须自题诗句方可用。如抄袭他人句，亦写"并题"或"题"，是冒名也，作伪也，则非所宜。总之，题句以有为而作者为胜，立意要深入浅出，用字须妥帖老当，方可使画无遗憾。近来俚鄙习匠，一知半解，或强作芜辞，或滥拾陈言，欲为画增色，不知适足为画病，徒令人目笑耳。

题句之款式，尤为重要。盖一幅画中自有其天然之落款处，题是其处，则称，画即为之增色；题

非其处，则不称，画亦为之减色。古画多无款，即有款，亦仅于石间叶下题自名而已，良以题失其处，有伤画局也。实则一画之成，款式亦有定例，只须视其画局如何耳。大约左实右虚，款即在右；右实左虚，款即在左，上下亦如此，以勿侵入画位为宜。人物款式如上部空地过多，不妨长篇横写，否则须在背后处直题一行数行，切不可在人物面前直书而下，使人物视线注视于字上。飞禽走兽，有时亦当如是。山水款式，须择其空处、远处与局无关处，求必要之位置题之。如画景下部左角实，则当题在上部右角，反之，则须题在上部左角。盖取其全幅气势倾斜，不落平板也。花卉款式，与人物山水大致相同，惟有时直题而下，为顾到全部气息计，虽侵入枝叶处，亦无妨也。古人行款，或诗或跋，甚至完全题在石间与叶上亦有之。至于题字本位之款式，如字有数行，则每行上端，皆须平头，下端即不整齐亦可，盖所谓齐头不齐脚也。且非不得已时，无论行数之长短，地位之横直，宜从上角题下，较为大方。若仅题名，则不妨在画幅中任择一处题之。若有题句，后再署款，则年月、姓名等字，应较题句之字略他行之上。又如题识中，万一

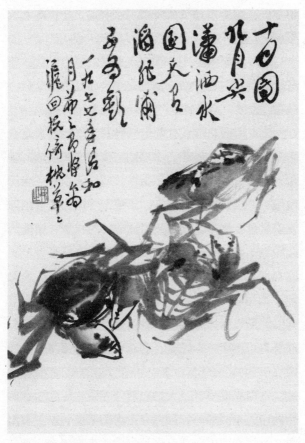

吴䒷之　螃蟹　纸本墨笔　45cm×32cm　1977年

有漏字，或错字，亦只得在款尾注明，较为雅观，切不可在题旁添补，或将错字涂改也。此皆古人所用成法，不可废。

此外，如画上之印章，亦为款后所当经营。苟篆刻精雅，印色鲜洁，地位得当，亦足为画增色。兹特附言之，借资研究。

画中用印，清钱杜谓至元时有之，但据宋赵希鹄《洞天清录》所载，郭熙画，于角有"小熙"字印，东坡有"赵郡苏轼图籍"长印，元章有"米氏翰墨""米氏审定真迹""米芾"等印，足证画印在宋时已有之矣。推其用意，非徒为点缀，殆欲凭此印信，以示负责，俾后之赏鉴者，有所稽考也。故自元以来，画上用印，遂成风尚。款后必须加印，或用在款尾，或用在款旁，或一方或两方三方，此须视画面余地之多寡及题字之大小而定。若仅署款，用印一方已足，若有长题，可用两方。如两方有大小，则小在上，大在下，惟距离不可太近。近则局促不畅，大约以两印相距一二寸为宜。且两印大小同样时，须以在上者用朱文，在下者用白文为相称。因白文有红地，觉比朱文为重，重在下，似较稳固也。上下皆白文亦可，惟皆朱文则罕

见。如用一方，款有姓则用名印，款无姓则用姓名印，庶免重复。印之式样，自以正方为最适当，长方、扁方、正圆、椭圆亦可，随所宜而用之。他如壶钱形、瓢叶形以及屈曲不等边之印，终嫌太俗毋宁勿用为是。至于印章之大小，总以比题字略小为称。小，并宜低一格或数格写之，以示与题句有别。

复有所谓闲章者，用于款题之首，谓之引首章；压在画之下角者，谓之压脚章，或简称角印。引首章，虽古人间亦有之，今皆废而不用。角印则甚盛行，其印文或用斋、堂、馆、阁，或取闲散别号，或用古书成语，以及诗词断句，借以自见微尚。有时或取与画意有合，譬如画松其印文用"真龙"，画竹其印文用"灵心"等，亦觉蕴藉可喜。惟篆刻之粗细及用印之位置，则须视画而定。写意画篆刻宜粗放，工笔画篆刻宜细巧。位置之宜左宜右，应与款章斜角相顾，附丽成妍。至角印之式样，总以方而大者为适用，如能自画自刻更佳，盖印与画自能一气呼应矣。

如上所云，则知画之题款大非易事，必须书法、题句、款式、印章四者皆佳，可以无憾。但人各有能有不能，或长于书法而短于题句，或善于题

句而昧于款式，或优于款式而绌于印章。此只可用其所能，不可强其所不能。果有妙画，即一概不用，亦何患不传。世之收藏家，竟以古人之名画，不问其有无适当之地位，满纸求人题咏，以增声价，不知题印杂陈，已伤画局，虽精品亦不免有白璧之瑕，此真画之遭劫也。

（题款及印章为今日所不甚重视，但与画有相得益彰之美，实为国画所不可缺少的一部分，重写时仍拟保留。）

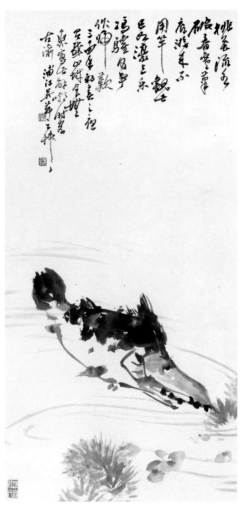

吴茀之　鳜鱼　纸本墨笔　85cm×42cm　1945年

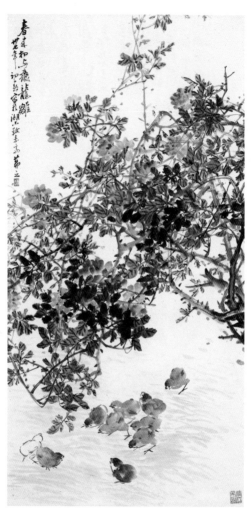

吴茀之　蔷薇雏鸡　纸本设色　136cm×68cm　1948年

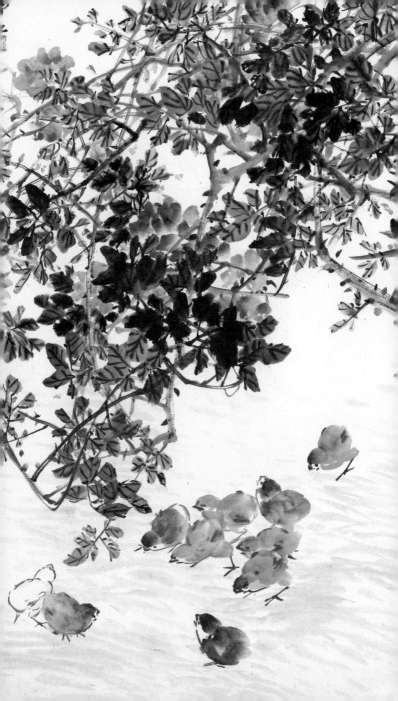

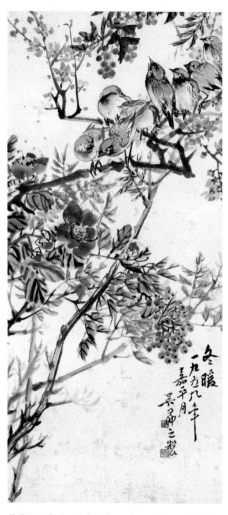

吴茀之　冬暖　纸本设色　90cm×40cm　1959年

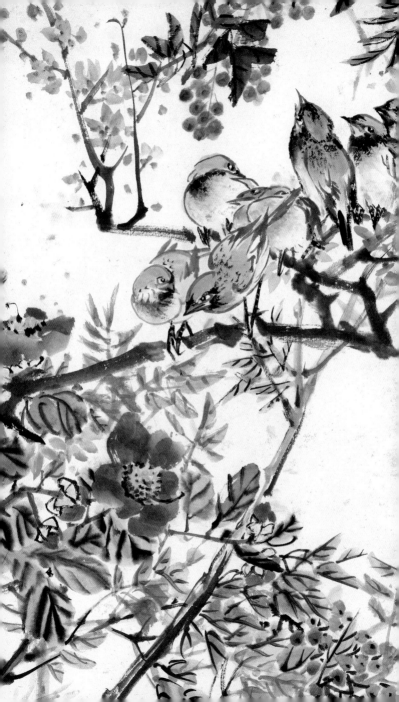

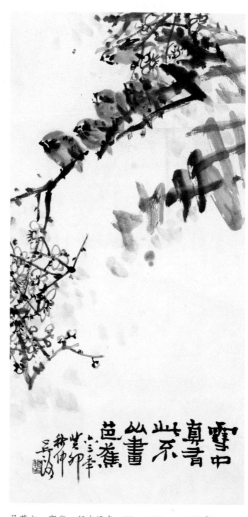

吴茀之　寒雀　纸本设色　70cm×34cm　1963年

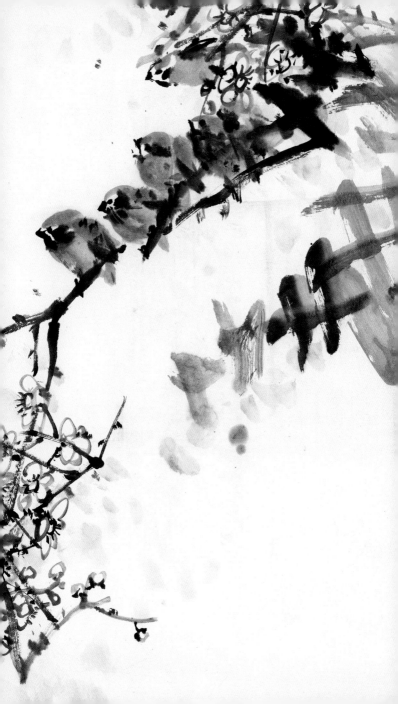

吴弗之　木兰花

纸本设色　139cm×34cm　1963年

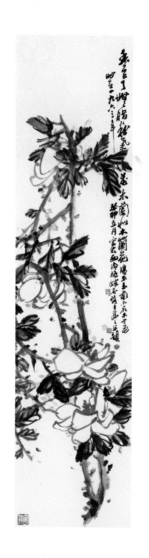

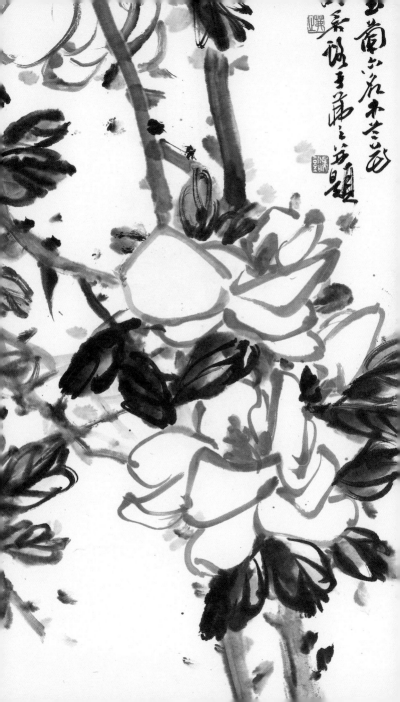

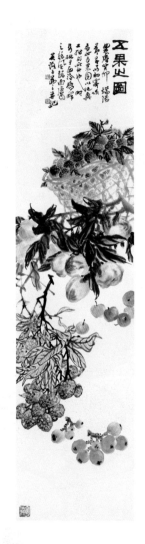

吴茀之　五果之图

纸本设色　140cm×34cm　1963年

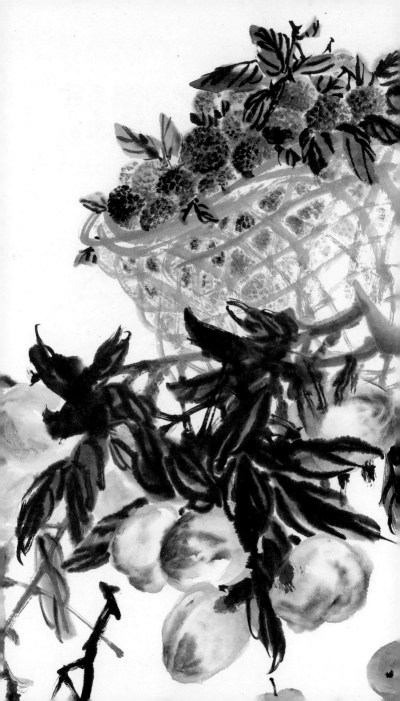

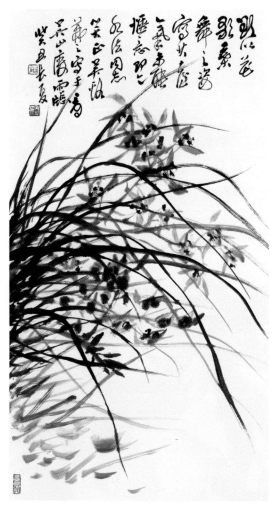

吴苺之　兰花　纸本墨笔　75cm×41.5cm　1973年

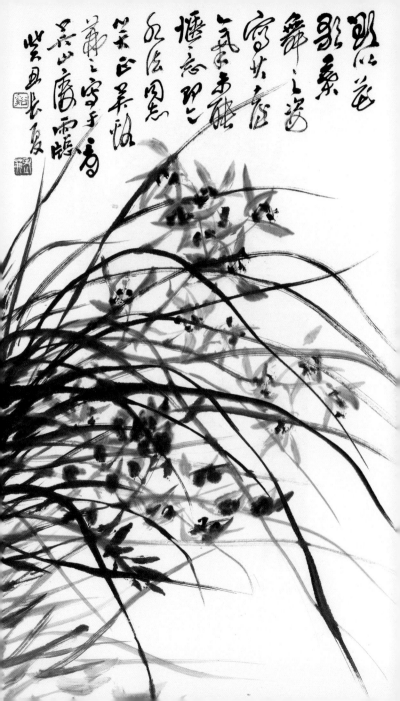

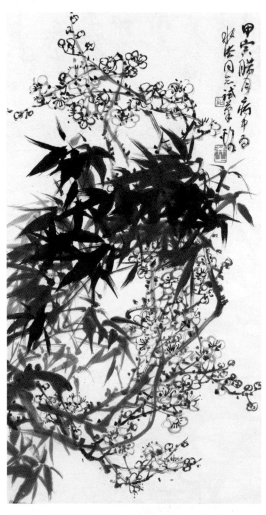

吴茀之　梅竹图　纸本墨笔　75cm×41.5cm　1974年

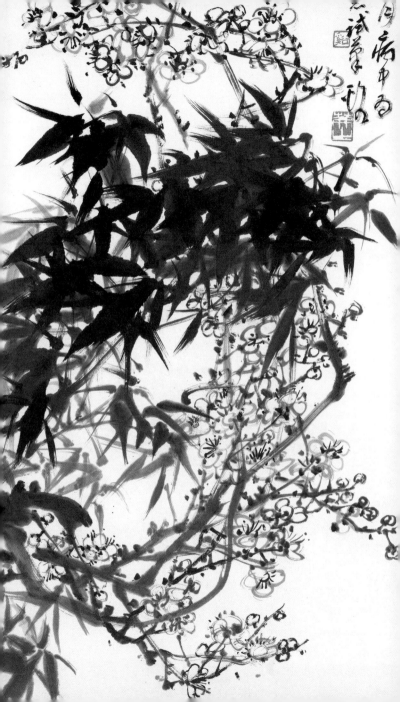

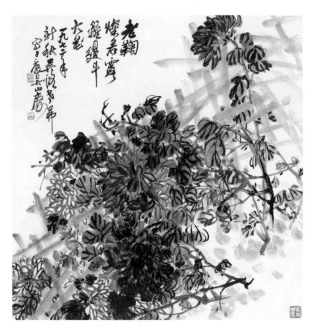

吴茀之　篱菊图　纸本设色　69cm×69cm　1972年

附

录

《中国画理概论》下编目录

分　论

余　论

中国画学概论讲稿

总　论

开头我想笼统地谈谈学习中国画学概论的重要性（及其目的和要求）及几个需要首先了解的问题。

中国画学概论的内容，主要是谈画理、画法及有关国画方面的一些常识。这里，不说一般性的画学概论而说中国画学概论，是因为国画在世界绘画中很早就具有我们自己的一套理论基础，不论在观察方法上、表现方法上，还是在工具材料的使用上，都有我们自己的最突出的独特性，尽管其中也带有世界绘画的共同性或受到某些外来的影响，但始终保持着自己的民族形式、民族风格及民族气派，这一点是很值得重视的，对世界文化宝库的贡献，也是极其巨大的。相反地，如果全世界的绘画都是一个类型，那么，还有什么意味呢？毛主

席在1940年《新民主主义论》中早就提出，中国文化应有自己的民族形式。1949年后，中央文化部也一再指示，必须继承和发扬自己民族美术的优良传统，这是完全正确的。我们是中国人，当然热爱我们智慧的祖先们辛勤劳动所创造的并几千年来一直为广大人民所喜闻乐见的传统绘画，尤其我们是以学国画为终身事业的人，不但热爱它，同时还要把前人从经验中所积累起来的很多理论知识，加以不断地整理与研究，作为我们学习国画的指南，只有这样，才能真正地理解它，热爱它，从而更适当地吸取外来的营养，达到进一步的继往开来，推陈出新，为祖国的绘画艺术放一异彩。

大家都知道，国家建设，既需要奖励科学技术，发展生产，以改善人民的物质生活，同时也需要提倡文学艺术，教育人民，鼓舞人民，以提高人民的文化生活。绘画艺术便是供应人民文化食粮不可缺少的一部分，这在过去封建社会里，也常提倡及此，虽然那是为的自我夸耀和歌颂，巩固自己的封建统治，但在客观效果上，对社会文化的发展，还是起了不少推动作用。绘画与文化、哲学、宗教等都是意识形态的上层建筑，为社会政治的上层建

筑服务而相互影响的。它的发展，常被一定的社会经济基础所决定。同时，对历史上的传统和域外的交流关系起着某种程度上的积极作用。尤其在社会变形期中呈现着巨大的变化，因而也就很有助于画学上理论知识的丰富与提高。

绘画是造型艺术之一，必须从现实生活出发，但注重造型，并不等于摄影式的自然的翻版，反映现实生活也不等于罗列事实。只有"艺近于道""以形写神"，才能达到高度的发展和思想感情的充分表现。这正如毛主席《在延安文艺座谈会上的讲话》中所说的，加工后的文艺，却比自然形态上的文艺更有组织性，更有集中性，更典型，更理想，因此就更带普遍性。接着他又说，这种文艺作品就能使人民群众警醒起来，感奋起来……如果没有加工的文艺，只有自然形态的文艺，那么，这个任务就不能完成，或者不能有力地迅速完成。所以，我们对绘画艺术应这样来理解：它是从客观存在通过作者的思维活动而反映出来的；它标志着人类的进化程度和社会面貌。从个别来说，可以看出作者的性情与智慧及其阶级立场。从整体来说，可以代表某民族、某时代的文化。它的迁想的精微，

应通过"穷理尽性"和"致知格物"的功夫。它的含义的深宏，不仅是寄性托兴，聊以自娱，实有助于国家的建设事业，是文化宝库的一部分。

我国在东方开化最早。绘画艺术相传至今，尤以传神为重。历代的画家和画迹，不可胜数。就画学来说，到了清代末年，论画的书籍总计不下四五百种，其最早谈到画理的，要算是战国时的庄周记载宋元君称"……解衣盘礴，裸。君曰：'可矣，是真画者也。'"一事，他推崇画家应是不拘泥于礼节而有艺术上的自由。其次，韩非子载齐君客说"画狗马难于鬼魅"，倾向写实。汉刘安说"画者，谨毛而失貌"，明确了整体贵于局部的法则。又张衡说："画工恶图犬马而好作鬼魅，诚以实为难形而虚伪不穷。"这与韩非子同样见解。再其次，晋王廙画孔子《十弟子图》以励兄子羲之说："学画可以知师弟（子）行己之道。"这是以画作为教训的手段。以上各人所谈画理，虽然有他们的独创之处，不过都是断章片语，不足为奇；要是写成长篇，足供后学研究的，当以东晋顾恺之的《画评》《画云台山记》及《魏晋胜流画赞》三篇在中国画学上是有力的表示。虽论画专著，后人都

以南齐谢赫的《古画品录》为最古，实在是完全受到顾恺之的启发，脱胎而出，但谢赫把汉魏以来的画迹定出一二三四五六各品，写成六法，更有条理罢了。《四库全书总目提要》称他"所言六法，画家宗之，至今千古不易也"，真是推崇备至。可惜后来学画的人，大多偏重技术观点，没有把中国画学从头加以钻研。对国画抱虚无主义者割断了历史，认为国画不科学，必然淘汰，企图全盘欧化。抱保守思想者陈陈相因，终不能别开生面。主张折中者形成一种不伦不类的作风，失去自己民族的特点。此外，也有以提倡普及为号召者，不知群众的欣赏力天天在提高，偏欲以低级趣味的作品去迎合他们，却忘了普及的基础上去提高和提高的指导下去普及的原则，因而造成国画方面的混乱局面与危机。我们为了在传统的基础上来壮大新国画，一方面固然要加强生活体验和技术锻炼，另一方面对国画理论的修养，还是很必要的。现在把几个有关国画的常识问题，先来谈一下：

一、国画的起源

我国最原始的绘画，如何产生，起于何时何人？这是一个研究中国画学而涉及绘画史和考古学的问题，在没有可靠资料的情况下，很难谈，只能从古画上的一些文字记载和现有的发掘遗物，加以分析、批判地说明，提供大家研究，根据古人的传说，把它归纳起来。我国最原始的绘画，大约是起源于象征象形，后来才渐变为美术国画的，象征的画是伏羲氏画八卦开始的（按：伏羲一称庖牺，相当于原始公社制前期的旧石器时代，约当于十万年以前——见范文澜及吕振羽《中国通史》）。他是用极简单的描线，作为某种意义的标志，如：乾（☰）、坤（☷）、离（☲）、坎（☵）、震（☳）、艮（☶）、兑（☱）、巽（☴）等是代表天、地、火、水、雷、山、泽、风八种现实世界的物质，有人以此作为国画的胚胎。象形的画，传说是皇帝时史皇（一说即仓颉）的创作，如☉（日）、☽（月）、⼢（草）、米（木）、⼂（虫）、⻊（鱼）等古文，是书也是画，所谓书画同源，这就是国画的雏形。到了虞舜的妹子嫘手

作绘，不但画形，又加了颜色，说是从此画与字脱离而独立，后人就称她为画祖。以上传说，当然都是穿凿附会，不足相信，这可能是按照南北朝颜之推"图理卦象""图识字学""图形绘画"的说法而臆造出来的。我认为，其中所说的仅仅是起源于简单的描线和从现实世界的物质出发一点上，尚有它抽象的部分理由。我们用马克思主义的普遍真理来衡量时，这些传说是完全站不住脚的。"劳动创造一切"，绘画艺术当然起源于"劳动"，它一定是我们的祖先们在生产劳动的过程中对自然观察和体会的反映，也绝不是一时、一人、一手所能创造的，而是劳动群众的共同产物。根据恩格斯的证明，连我们作画的手脑眼等器官，也是劳动的产物，并由于劳动才达到聪明熟练的程度，而劳动的剥削者当然不会正确地评价劳动的作用。而且对原始艺术者的研究，证实了劳动先于艺术，艺术先于文字。马克思又说道："工艺揭示出人类积极对待自然的关系。"这就是说我们要研究古代文化的产生与发展，首先要从古代的工艺品中去探求，那么近来我国境内所发掘的新石器时代古文化遗迹很多，其中最大的发现就是彩陶文化，最初发现在河

南渑池县仰韶村。所谓"仰韶文化"，即在陶器上画有黑色或红色的花纹，花纹的形式大都是几何纹图案，其中也有犬、羊和人的纹样，陶身全是手制，与画配合起来显得很调和大方，有韵律感。从这里也可看出一些国画的优良传统，美与实用相结合。以后可能会发现更早的东西，帮助我们对这个起源问题得出比较正确的论断。

二、国画的分类

国画艺术，既然是社会的上层建筑，当然跟着社会生产力的发展而发展，它的题材范围也就日趋扩大，对自然界的表现更丰富。国画愈进步，它的分科愈细，作者便可按照自己的性之所好，专习一门或兼习二门三门，可以各自成家。国画的分科，以宋代为最完备，《宣和画谱》叙目，定为十门：一道释、二人物、三宫室、四番族、五龙鱼、六山水、七畜兽、八花鸟、九墨竹、十蔬果（药品草虫附）。其中道释应属人物，所以另列此，是根据六朝以来的风尚，把墨竹专列一门，也因当时画墨竹的人很多之故。宋刘道醇《圣朝名画评》仅分六

门——人物、山水林木、畜兽、花竹翎毛、鬼神、屋木。明陶宗仪记宋元画室为十三科，比以前更繁（从略）。邓椿《画继》乃参酌前所分为八类（从略）。后因时代的风尚不同，分科常有损益，至晚近去繁就简，归纳为四大类：一、人物（包括道释、鬼神、仕女、风俗、历史）；二、山水（包括树石、宫室、舟车、桥梁等）；三、花卉（包括草虫、鳞介、博古等）；四、翎毛（包括飞禽走兽等），也有把翎毛花卉并为一类单称花鸟画的。这种简约而概括的分法，我认为很妥当，与西洋画的人体、风景、动物、静物等分法是差不多的。再从国画的技巧上分，有"工笔"与"写意"二类，目前占优势的是"兼工带写"，这也是研究画学所当知。此外，由于国画的体制和所用工具材料的不同，也可从它的特点上做出种种分类，如一笔画、凹凸画、泼墨画、点簇画、界画、指头画以及漆画、油画、壁画、香画等。因时间关系，这里就不多谈了。

三、国画的演变

这问题又分两方面来谈。要研究国画的源流派别的演变，应该从中国绘画史去谈。现在我们应从国画概论的角度上把历来的国画技法和作风等一些艺术性的演变过程说个大概：一切造型艺术，首先必然通过对象，而且是为一定的政治经济服务，如果孤立地谈国画的技法和作风的演变，很容易落到形式主义的美学观点，所以要谈艺术性的演变，还是不能离开它的时代性和思想性。根据一般中国美术史来说，我国整个的绘画史，可分四个时代：从远古到秦汉为滋长时代，前半期（石器时代）倾向于实用，后半期（奴隶社会和封建社会）应用于礼教。魏晋南北朝为混交时代，受了外来思想和式样的影响，为祖国绘画史上放一异彩。隋唐至宋为昌盛时代，由于自己的创造性和吸收外来的营养，一变而成独特的民族艺术。元、明、清为沉滞时代，一味羡慕唐宋，摹拟抄袭，为古法所缚，但这沉滞不是退化。现阶段应是民族绘画的复兴时代，号召百花齐放，正在推陈出新，颇有后生和新生的意味，相信经过相当时期，必然有伟大的新国

画出现。再从它艺术性的演变上来分析一下：我认为我国滋长时代的绘画大概都从简单的描线开始，作风朴素，技法稚拙化。因为偏重实用，结合礼数，艺术性不强。至周代已有发达的征象，上半期可参看彩陶图案，下半期参看晚周帛画。混交时代的绘画，相对有了一种健全充实的伸展力，不但形象比较正确，而且已能以形写神（顾恺之），是我国人物画发展期（参看敦煌壁画）。昌盛时代的绘画（包括人物、山水、花鸟）显得浑厚雄健，多彩多姿的民族风光已经由神生气（吴道子），由气生韵（王维）。沉滞时代的绘画，由五代两宋尚法尚理，到元人的尚意，明人的尚简，画风越来越奔放，越来越概括，表现气势和力为主。比之唐宋强调空虚已有独到之处，未可一概抹煞。（参看黄宾虹《古画微》）

四、国画的地位

中国绘画在世界绘画中有它的崇高的地位，读过美术史的人都知道世界上的两大画系：一个是西洋画系，缔造于意大利半岛，传布于全欧，后复旁

及美洲与亚陆；一个是东方画系，策源于中国本部，渐纳西亚印度，沿朝鲜而流行于日本。故推意大利为西画的母邦，中国为东画的祖地。英国雷特（Herbert Read）教授说中国艺术比起埃及艺术是有系统，有条理的，而且所受外国影响很大，因而肯定中国艺术是超国境的。从公元前十三世纪到现在，中间虽经过黑暗时期，但其精神是始终一贯的。世界上艺术活动的丰富和成就，无有过于中国者，尤其绘画和雕塑已能达到吾人理想中的完善境地，这是国画在世界美术史上的地位和荣誉。此外，国画意境高超，笔墨深远，发展到真与美的结合，尤为西欧政府所乐于购藏，珍如拱璧。近因在国外常有中国画展览会的举行，彼方人士更理解中国画的意义和价值，影响所及，西画作风也渐渐为之转移，很愿与我国进行文化交流，向水墨画学习，这是国画在技术本身上的地位。深信在中国共产党的领导下，社会主义制度的优越性必将突显，将来国画地位的空前提高，也是我们意料之中的事情。

图书在版编目（CIP）数据

中国画理概论 / 吴茀之著. -- 杭州：浙江人民美
术出版社，2022.5
（湖山艺丛）
ISBN 978-7-5340-8736-3

Ⅰ. ①中… Ⅱ. ①吴… Ⅲ. ①中国画—绘画理论
Ⅳ. ①J212

中国版本图书馆CIP数据核字（2022）第026625号

责任编辑：郭哲渊　徐寒冰
责任校对：钱偎依
责任印制：陈柏荣

湖山艺丛

中国画理概论

吴茀之　著

出版发行：浙江人民美术出版社
　　　　　（杭州市体育场路347号）
经　　销：全国各地新华书店
制　　版：杭州真凯文化艺术有限公司
印　　刷：浙江海虹彩色印务有限公司
版　　次：2022年5月第1版
印　　次：2022年5月第1次印刷
开　　本：787mm × 1092mm　1/32
印　　张：4.5
字　　数：70千字
书　　号：ISBN 978-7-5340-8736-3
定　　价：32.00元

如发现印装质量问题，影响阅读，请与出版社营销部联系调换。